8살부터 29살까지

LEE, DAHYE

My painting

MZ ARTIST
LEE DAHYE

FROM 8 TO 29 YEARS OLD,
MY PAINTING

MZ ARTIST
LEE DAHYE

8살부터 29살까지

LEE,DAHYE

My painting

알동북

이다혜, 내 그림

Leedahye, my painting

SCENERY

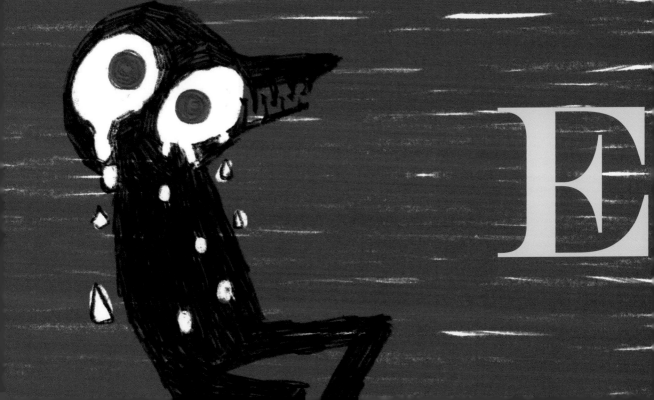

Leedahye, my painting
SCENERY

8살에 시작한

이다혜의 천부적인 기록

회화

　이 화집은 MZ세대 이다혜 작가가 8살 때부터 29살 때까지 그린 그림들의 모음집이다. 8살 때부터이니 한 예술가의 작업으로는 너무 일찍일 수 있을 정도로 조숙했다. 그러니 이다혜는 일찍부터 그림에 재능을 보인 천재적 소녀 화가였던 셈이다. 그녀는 1980년대 초~2000년대 초에 출생한 밀레니얼(Millennials)세대와 1990년대 중반~2000년대 초반에 출생한 Z(Gen Z)세대로 통칭 MZ(Millennials and GenZ)세대에 포함된다. 이제 갓 20대 후반의 화가인 이다혜는 아주 명확한 MZ세대의 중심에 서 있다. MZ세대로서의 특징은 그녀의 많은 그림에서 쉽게 발견된다. 동시에 그림 속에서는 이다혜만의 독특한 감각과 독창성이 읽힌다. 어린 나이에 캐나다로 유학한 이다혜는 유년 시절의 성장통을 낯선 이국에서 대중 매체나 영상을 통하여 겪었다. 그러면서 자연스럽게 어린 소녀들이 접하게 되는 감성적인 순정만화나 흔한 애니메이션에서 많은 시간과 감성을 접할 수 있었다. 특히 자연 중심 교육에 중점을 둔 캐나다 같은 나라에서 쉽게 접한 종이나 나뭇가지, 꽃, 동물 그림 등을 특별하게 그리고 자연스럽게 가까이했다.

　이들 MZ세대 화가들의 전형적인 특징이 이다혜에게도 있다. 먼저 디지털 환경에 익숙한 젊은

소녀로 대중매체를 적극적으로 활용하는 특징을 지닌다. 예를 들면 모바일이나 아이패드, 컴퓨터 등으로 작업을 즐겨하며 선호한다는 점이다. 기성세대들에게는 좀 드문 현상이다. 또한, 최신 문화의 흐름이나 경향에도 예민하며 디지털 대중매체에서 놀거리와 볼거리를 가진 그들만의 특징을 반영한다. 애니메이션이나 만화 등에서는 보는 이미지 사용이나 표현기법이 그러하다. 아마도 어린 시절 그런 것들이 모두 그녀에게 친구가 되어 그녀를 오늘의 화가로 만들었음은 분명해 보인다.

이다혜는 "어린 시절부터 그림을 그리지 않으면 너무나 우울했고, 그림을 그리면서 즐겁고 기뻤다"라고 고백했다. 그림으로 우울을 카타르시스화하는 선천적 예술가형 체질을 타고 태어난 것으로 보인다. 마치 팀 버튼이 애니메이션을 전공하고, 내성적인 성격으로 영화에 몰두하기보다는 혼자 공동묘지에서 지내며, TV를 보면서 시간을 보내다 마침내 감독이 된 것처럼 이다혜는 하루라도 무엇인가 이미지나 영상을 만지지 않으면 슬펐고 행복하지가 않았다고 털어놓았다.

그런 영향 탓으로 그녀의 그림에는 회화적인 것도 많지만 애니메이션을 전공하고 일러스트적인 그림에 직접적인 영향의 특징이 명확하게 드러난다. 이번 회화성이 돋보이는 챕터 1이 특히 그러하다. 나는 이 파트에 매우 깊은 관심을 가진다. 예술적 표현이나 감성이 돋보이기 때문이다. 때와 장소에 구애받지 않고 휴대전화, 태블릿 PC를 통해 접하는 온 세상의 뉴스들이 그녀의 작품에 중요한 주제가 된다. 언제 어디서든 접목되는 인터넷 생활 환경에서 이다혜 그림은 회화적 그림의 분위기를 느끼면서 캐릭터가 독창적인 디자인적 요소로도 흥미롭다. 이미지의 채색 및 작업에서도 다양한 옵션으로 디지털 채색의 쉬운 기법을 선택하고 있다. 다만 많은 그림 속의 주제나 테마도 폭이 지나치게 넓어 일관성은 떨어진다. 표정이나 몸짓보다 캐릭터로서 극적 인물 표현을 해내는 이다혜 스타일의 전형적인 패턴이 중요하다. 인물 표현이나 변형된 동물 형상의 이미지도 만화나 이야기 속의 캐릭터 인상을 실루엣 이미지로 포착하는 것도 주목할 부분이다. 그 외에도 상당한 패션 감각과 소녀 감성, 센스도 이다혜만의 무기다.

여자다움이나 소녀 같은 표정, 제스츄어, 핑크, 꽃, 패션 차림 등에서 그 독창성은 단연 돋보인다. 화면을 블록으로 나누거나 시리즈 혹은 만화적인 연속 동작의 형상 기법도 흥미로운 테크닉이다. 또한 그림 속에 일러스트 이미지를 넣으려는 메시지의 간결함과 섬세함도 눈여겨 보아야 할 부분이다.

이다혜는 마음에 드는 아이디어가 떠오르면 과감한 구도와 간결한 생략으로 이미지를 포착하는 즉흥성과 속도감을 아주 중요한 무기로 장착하고 있다. 이럴 때는 일러스트적 특성들이 강조되나 회화성을 이입하는 세련된 테크닉도 타고난 것 같다. 그 내면에는 붉은색이나 검정으로 개별적인 요소의 특정 색을 선호하는 색다른 색 감정 등 이다혜의 화면은 역동적이고 깊이 있는 구도와 전경만으로 이미지를 배치하는 감각도 뛰어나다. 그림을 그린다는 것은 것은 매우 주관적인 감성을 드러내는 일이다. 이다혜는 그것을 공유하고 공감을 드러내는 그림 속 매력적 요소들을 담는 방법을 잘 알고 있다. 그래서 그녀의 그림은 마치 칸 안의 개별 장면을 구성하는 연출은 거의 영화나 사진의 미장센처럼 압축적이며 그 이미지들은 시각적이며 매력적이다. 그러한 흐름과 감성을 8살부터 29살 속에 예술적으로 체득하고 있다는 것만으로도 그녀는 이미 지켜볼 만한 큰 떡잎이며, 미술계로서는 아주 기대 해 볼 만한 재목의 탄생이다.

김종근(미술평론가)

Z세대는 태어났을 때부터 디지털 생활을 영위했다. 스마트폰과 한 몸처럼 살면서 사회 이슈, 연예계 소식은 물론 학업, 취업까지 궁금한 점이 생기면 유튜브에서 찾고, 넷플릭스로 드라마를 몰아서 본다. 때와 장소에 구애받지 않고 휴대전화, 태블릿 PC를 통해 온 세상 소식을 접한다. 소셜미디어(SNS)로 공정, 평등, 기후변화 같은 사회 이슈에 적극적으로 목소리를 낸다. 내가 좋아하는 것을 옆에 있는 친구가 좋아하지 않아도 상관없다.

Z세대의 가장 큰 특징은 어려서부터 인터넷을 이용할 수 있는 이동식 기기(스마트폰, 태블릿 PC)를 접한 세대라는 것이다. 즉, Z세대는 인터넷이 언제 어디서든 접목되는 환경에서 어린 시절을 보냈다.

Lee Da-hye's painting history,

starting at the age of 8

These artworks are a collection of paintings by Lee Da-hye, an MZ generation artist, who started drawing at the age of 8 and continued until she was 29 years old. Since she was merely 8 years old, it was too early to be an artist's work. Lee Da-hye was so-called a genius (?) girl painter who had a talent for painting from such an early age.

The Millennials born in the early 1980s to early 2000s, and Generation Z born in the mid-1990s to early 2000s are collectively referred to as Generation MZ or Gen MZ. The artist Lee Da-hye, who has just entered her 30s, stands at the center of the MZ generation.

The typical characteristic of MZ artists is that they are very accustomed to the digital environment, and actively utilize media. While enjoying mass media and video culture, they further use mobile, iPad, and computer for art. Also they are sensitive to

new trends. This characteristic of the MZ generation can be easily found in the Lee Da-hye's paintings.

Lee's paintings, however, express her own unique individuality. As she went to Canada to study at a young age and spent her childhood, the abundance of cartoons and animations that young girls naturally encounter has inspired her art. Where the focus of education in Canada was placed on nature, she drew close to the drawings of trees, branches, flowers, and animals. Without doubt, she has been under the major influence of illustration paintings and cartoonists, enriching her life for art.

The young artist once said "ever since I was a child, if I didn't draw, I was very depressed. When I drew, I was happy and joyful."As such, she purifies her soul through paintings, and this is a sign she is a born artist. This is just like Timothy Walter Burton, an American film director. Burton who majored in animation was an introspective person found pleasure in artwork, drawing and watching TV and movies all day and finally became a director. Like him, Lee said she was upset and wasn't happy If she did not watch an image or video even for a single day.

Because of that influence, there are many pictorial feelings in her paintings, but the characteristics of a direct influence on illustrative paintings, majoring in animation, are clearly visible as well. This is especially true of Chapter 1, which stands out for its pictorial nature. I am very interested in this part. It is because artistic expression or emotion stands out.

The theme in her painting is about all sorts of the news of the world delivered through mobile phones and tablet PCs, regardless of time and place, and it becomes

an important subject in her work. Amid the Internet environment that which is grafted anytime and anywhere, Lee's paintings make us feel the atmosphere of pictorial paintings and also the unique design sensibility of characters.

While embedding pictoriality and lyricism in characters, her pieces of paintings, are animated and pop art. The easy technique of digital coloring is varied in the coloring and work of images. It seems, however, that the subjects or themes in her paintings are a bit too broad and inconsistent.

Artist Lee excels in creating a dramatic character which shows the typical pattern or style in development, and it is more important than facial expressions or gestures. It is also noteworthy that the images of a person's expression or deformed animal shapes are created as a silhouette image in a cartoon or a story. Apart from that, not a few fashion senses and girlish sensibilities are also Lee Da-hye's own originality. Her originality also stands out in her femininity, girlish facial expressions, gestures, pink, flowers, and fashion outfits. Dividing the screen into blocks or forming a series or cartoon-like continuous motion are also interesting techniques.

In addition, the conciseness and delicacy of the message delivered through the illustration image is also a part to pay attention to. The art of improvisation in her painting is unique. Lee captures an image with a bold composition and brevity as an idea comes to her mind. In this case, illustrative characteristics are emphasized. Furthermore, the sophisticated techniques that incorporate pictorial sensibility in her artworks also seem to be innate. As such, her canvas is dynamic. She has a great sense of arranging images with only the foreground. For instance, she prefers a spe-

cific color such as red or black to create a different feeling.

Painting is sort of a process of revealing a very subjective sensibility. Lee Da-hye knows how to create such attractive elements in her paintings, share them and reveal empathy. In a way, her paintings are almost as compressed as a mise-en-scène in movies or photos. The images that make up individual scenes are visual and dramatic. The fact that she is artistically acquiring such sensibility from the age of 8 to 29 is already a worth watching, and the birth of a very promising artist in the art world.

Kim Chong-Geun (art critic)

从九岁开始绘画的

李多惠天赋人生

　　这些画作是MZ时代画家李多惠从8岁到29岁的代表画集。作为一名艺术家，能过早地让自己的艺术创作趋向成熟。足以见证李多惠除了后天努力成份外，从很早以前开始就是一名具有绘画才能的天才少女画家。她是1980年代初—2000年代初出生的千禧一代，和1990年代中期—2000年代初出生的Z(GenZ)一代，被统称为MZ(Millennials and GenZ)的一代。 刚刚20多岁的画家李多惠站在了非常明确的MZ一代的中心。作为MZ一代的特征很容易在她的许多画作中发现。 同时，从画中可以看到李多惠独有的感悟力和独创性。

　　从幼年时期开始在加拿大留学的李多惠，在陌生的异国通过媒体报道或者视频网络度过了童年的成长痛。所以自然而然接触在少女时代都喜欢的纯情漫画和动画片，并从艺术感受和熏陶中度过了青春美好时光。特别是以自然中心教育为重点的加拿大等国家，对容易接触到的纸、树枝、花、动物画等进行了特别描绘和自然地接近。这些MZ一代画家的典型特征在李多惠身上也体现了出来。

　　首先是做为熟悉数码环境的年轻少女，具有积极利用大众媒体的特点，比如，喜欢用手机、-

iPad、电脑等进行工作。对于老一辈人来说，这是非常罕见的现象。另外，对最新文化的趋势和倾向也很敏感，反映了在数字大众媒体上具有玩赏性和自我看点的个性特征，这在她的动画片和漫画中，观赏的形象创作和艺术表现手法都是如此。很明显，小时候生长环境和接触的东西都成了她的朋友，甚至已经成为了她身体一部分，成就了她，成为了今天的著名画家。

李多惠说："从小就喜欢画画，不画画的时候，我就觉得很很忧郁，只有画画的时候我才很开心。"李多惠天生具有用绘画来宣泄忧郁的先天艺术家型体质。就像蒂姆·波顿专攻动画片，以内向的性格埋头于电影，独自在公墓生活，整天看着电视度过时间，最终成为导演一样。李多惠吐露说："如果一天不触摸任何艺术形象或影像，就会感到悲伤和不幸福。"因为受到这种影响，她的画作品以绘画性作品见多，她专攻的动画片，对她的插图画艺术直接影响的特征非常明确。此次突出绘画性的第一篇章尤其是如此。我对这个部分很感兴趣，是因为她作品艺术的表现力和感性很突出。她画中的主题不受时间和场所的限制，通过手机、平板电脑. 全世界的新闻都能成为他作品的重要主题。在随时随地结合的网络生活环境中，李多惠的作品在感受到"绘画性"画面效果、情感融合氛围的同时，作为角色独创的色彩、构图设计要素也很有趣。

绘画性画作包括人物画中包含绘画性和抒情性的同时，也均匀地表达出具有动画性的流行艺术性中表现出的那种特征要素。在图像的彩绘及工作中，也通过多种途径选择了数码彩色的简单技法。只是很多画中的主题和主旋律过于宽广，缺乏一贯性，比起表情和动作，作为角色表现戏剧性人物的李多惠风格的典型模式更为重要。无论是人物表现还是变形后的动物形象，通过剪影形象捕捉漫画或故事中的角色印象都是值得关注的部分。除此之外，有不少的时尚感和少女感性，以及Sense也是李多惠独有的创作武器。在女人味以及少女般的表情、动作、粉色、花样、时尚装扮等方面，其独创性是绝对突出的。将画面分成块、系列或漫画式的连续

动作的形状技法也是有趣的技巧。另外,在画中加入插图形象信息的简洁和细致也是值得关注的部分。李多惠如果想到了自己喜欢的创意,就大胆的构图和简洁的省略,这种捕捉形象的即兴性和速度感是"绘画性"创作中的一个非常重要的武器。这种时候强调插图的特点和加入绘画性的干练技巧好像也是与生俱来的,其中,喜欢红色或黑色作为个别要素的特定颜色,从而形成与众不同的色彩感情,让李多惠的画面具有"绘画性"动感,而且通过有深度的构图和全景布置形象的感觉也非常出色。画画是一件非常主观的能表达自己感性的事情。李多惠非常了解如何将分享和产生共鸣、充满魅力的要素融入画中。因此,她的画作犹如画中个别场面展现的多艺术表现元素,在色彩、构图、明暗、肌理、空间的营造和审美情趣等等不同的因素的共同作用下,才形成了作品的根本属性,也就是我所讲的属于她的"个性绘画性",这种个性张扬或凝固几乎像电影、动画或照片中的美妆仙一样具有压缩性,最终让她的绘画作品的视觉性魅力四射。这部画集,能让我见证到李多惠从8岁到29岁艺术性感悟和磨练,更能体会到那种绘画性作品的趋势和全新的艺术感性。李多惠,她已经是值得关注的一位主心骨,是美术界非常值得期待的才艺的诞生。

金钟根(Martino Kim)［美术评论家］

L'histoire de l'art de Lee Da-hye

débute comme celle d'un enfant prodige.

Ces tableaux sont une collection de peintures de la génération MZ Lee Da-hye de 8 ans à 29 ans. Lee Da-hye dessine depuis l'âge de 8 ans, donc elle est assez précoce pour travailler sur un artiste. Les milléniaux nés entre le début des années 1980 et le début des années 2000 et la génération Z née entre le milieu des années 1990 et le début des années 2000 sont collectivement appelés Génération MZ ou Gen MZ. LEE Da-hye, qui va avoir bientôt trente ans, est au centre de la génération MZ.

La génération dite MZ est accoutumée au tout numérique et utilisant activement les réseaux sociaux, tout en appréciant les médias de masse et la culture vidéo. Ils utilisent mobile, tablette et ordinateur pour créer l'art. Ils sont également sensibles aux nouvelles tendances. Cette caractéristique de la génération MZ se retrouve dans la peinture de Lee Da-hye qui, cependant, exprime sa propre individualité.

Elle est allée étudier au Canada à très jeune âge et a passé sa jeunesse abreuvée de bandes

dessinés et d'animations que l'ont naturellement inspiré, dans un pays privilégiant l'éducation centrée sur la nature qui influencera son goût pour le dessin d'arbres, de branches, de fleurs et d'animaux, sous l'influence des illustrateurs et des dessinateurs majeurs.

Enfant je n'étais heureuse et joyeuse que lorsque je dessinais, sinon j'étais déprimée. » dit-elle. Ainsi, elle purifie son âme à travers la peinture, et c'est un signe qu'elle est une artiste née. C'est comme le réalisateur américain Tim Burton. Ayant fait des études d'animation, il se considérait comme un introverti, passait son temps en solitaire dans un cimetière ou regardait la télévision toute la journée. Finalement il est devenu réalisateur. Comme lui, Lee a dit qu'elle était bouleversée et qu'elle n'était pas contente si elle ne passait pas du temps avec des images ou de vidéos pendant une seule journée.

En raison de cette influence, il y a beaucoup de sentiments picturaux dans ses peintures, mais les caractéristiques d'une influence directe sur les peintures illustratives, avec une spécialisation en animation, sont également clairement visibles. C'est notamment le cas du chapitre 1, qui se distingue par son caractère pictural. Je suis très intéressée par cette partie. C'est parce que l'expression artistique ou l'émotion se démarque.

Le thème de sa peinture concerne toutes sortes d'actualités du monde diffusées via les smartphones et les tablettes, quels que soient le moment et le lieu, et cela devient un sujet important dans son travail. Au milieu de l'environnement Internet qui se greffe n'importe quand et n'importe où, les peintures de Lee nous font ressentir l'atmosphère des peintures picturales et aussi la sensibilité de conception unique des personnages.

Tout en inscrivant la picturalité et le lyrisme dans les personnages, ses tableaux, comme on le voit dans, sont sous l'influence d'animation et de pop art. La technique facile du

coloriage numérique est variée dans le coloriage et le travail des images. Il semble cependant que les sujets ou les thèmes de ses peintures soient un peu trop larges et incohérents.

L'artiste Lee excelle dans la création d'un personnage dramatique qui montre le modèle ou le style typique en développement, et c'est plus important que les expressions faciales ou les gestes. Il convient également de noter que les images de l'expression d'une personne ou de formes animales déformées sont créées sous forme d'image de silhouette dans un bande dessinés ou un conte. En dehors de cela, de nombreux sens de la mode et sensibilités féminines sont également l'originalité de Lee Da-hye. Son originalité se distingue également dans sa féminité, ses expressions faciales féminines, ses gestes, son rose, ses fleurs et ses tenues fashion. Diviser l'écran en blocs ou former une série ou un mouvement continu de type bande dessinée sont également des techniques intéressantes.

De plus, la concision et la délicatesse du message délivré à travers l'image d'illustration est également un élément auquel il faut prêter attention. L'art de l'improvisation dans sa peinture est unique. Lee capture une image avec une composition audacieuse et concise lorsqu'une idée lui vient à l'esprit. Dans ce cas, les caractéristiques illustratives sont soulignées. De plus, les techniques sophistiquées qui intègrent la sensibilité picturale dans ses œuvres semblent également innées. A ce titre, sa toile est dynamique. Elle a un grand sens de l'arrangement des images avec seulement le premier plan. Par exemple, elle préfère une couleur spécifique comme le rouge ou le noir pour créer une sensation différente.

La peinture est en quelque sorte un processus de révélation d'une sensibilité très subjective. Lee Da-hye sait comment créer des éléments aussi attrayants dans ses peintures, les partager et révéler la sympathie et l'empathie. D'une certaine manière, ses peintures

sont presque aussi compressées qu'une mise en scène dans des films ou des photos. Les images qui composent les scènes individuelles sont visuelles et dramatiques. Le fait qu'elle acquière artistiquement une telle sensibilité de 8 à 29 ans vaut déjà le détour, et la naissance d'une artiste très prometteuse dans le monde de l'art.

Kim Chong-Geun (critique d'art)

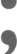

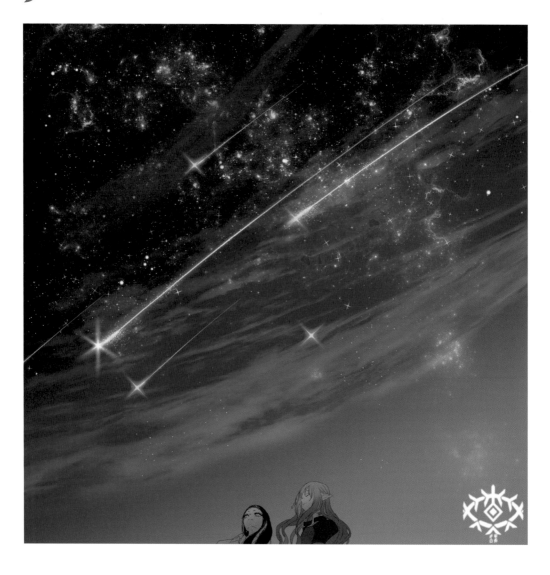

소원. 별빛. 모르는 하늘. 두 사람

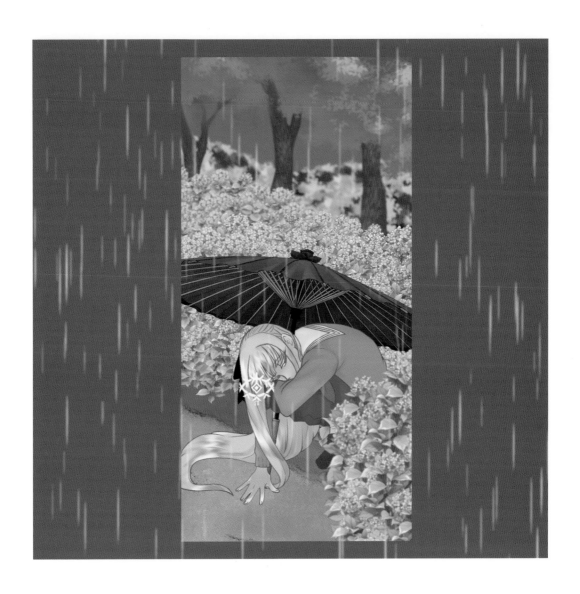

비, 여름, 학생, 수국

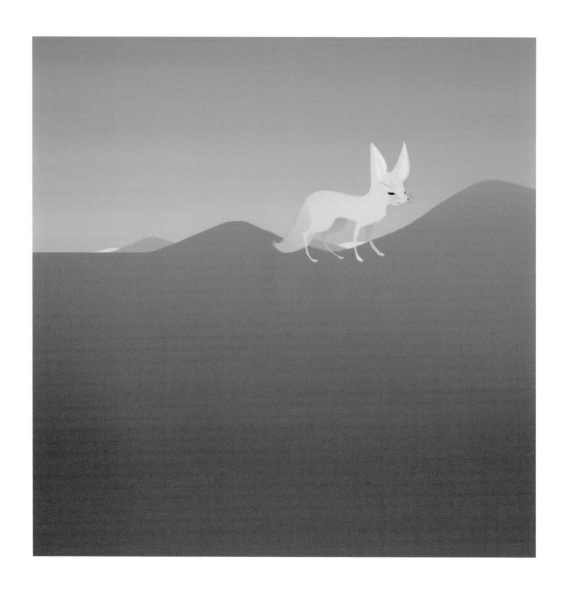

사막여우, 사막, 여행

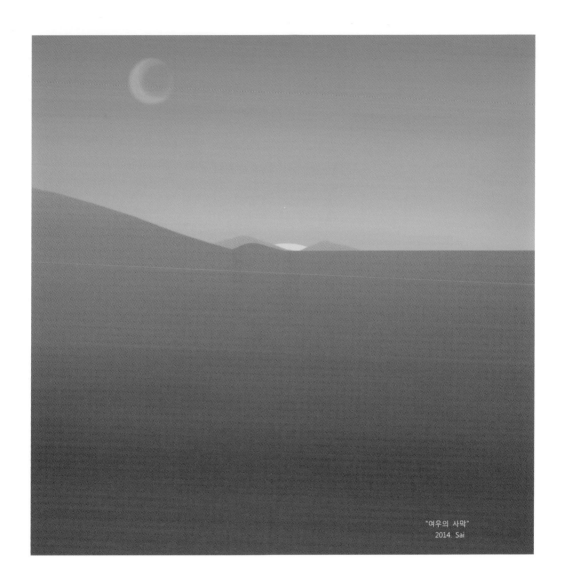

"여우의 사막"
2014. Sai

사막, 따듯함

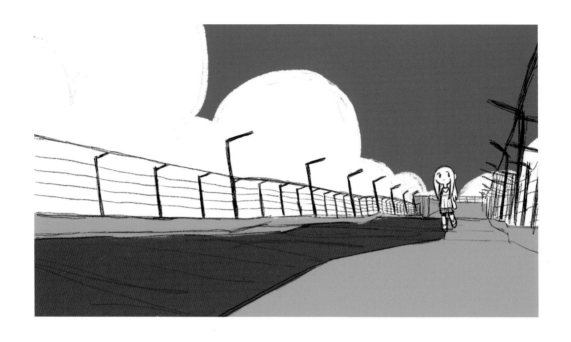

초여름, 외출, 구름다리

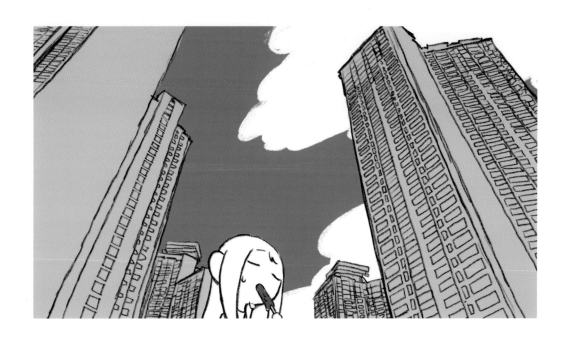

초여름. 외출. 아이스크림. 아파트

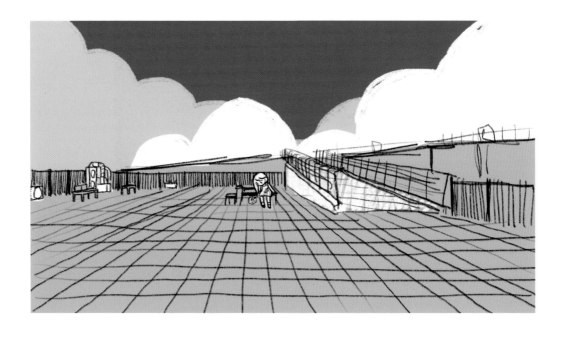

초여름. 외출. 고양이

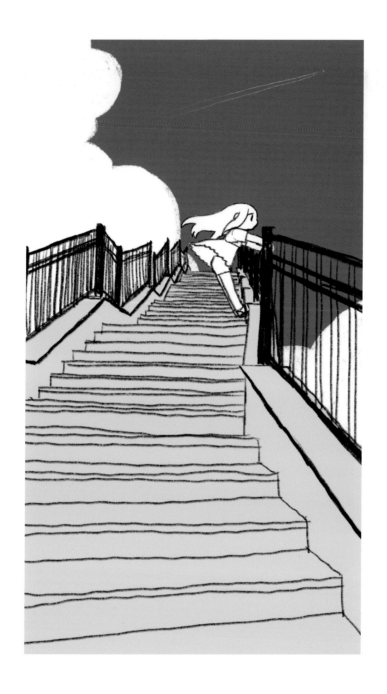

초여름. 외출. 구름. 하늘. 더움

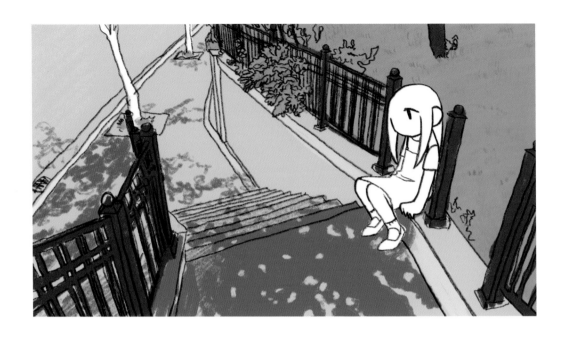

초여름, 외출, 산책, 상념.

세이, Play Universe, 바다, 생각

기쁨, 까마귀염소, 대화

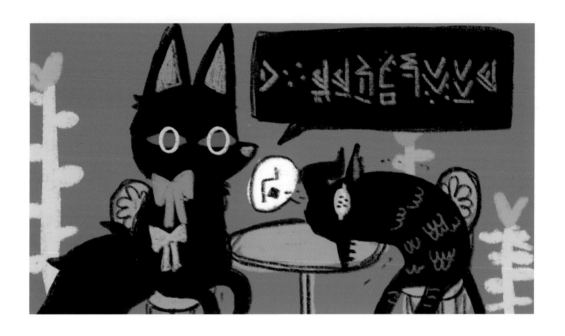

우울함, 대화, 무기력, 늑대, 까마귀염소

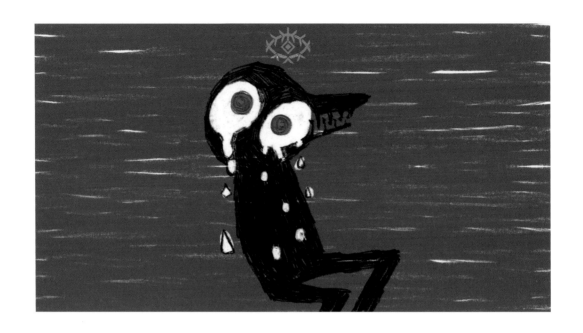

우울, 슬픔, 홀로

언제가

신세기 에반게리온(2차 창작), 아야나미 레이

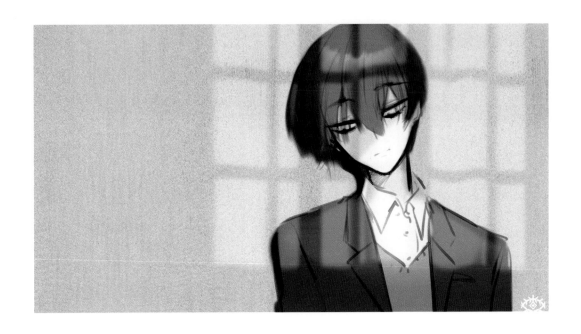

오후, 외로움, 창가

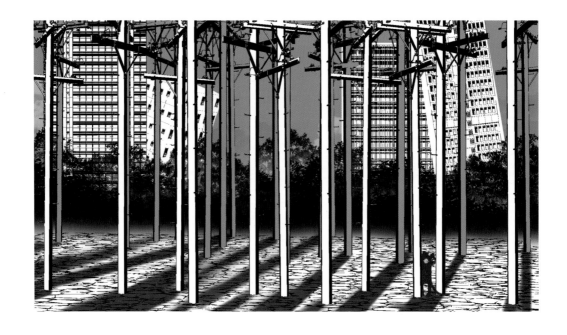

전신주, 꿈속, 지켜보는

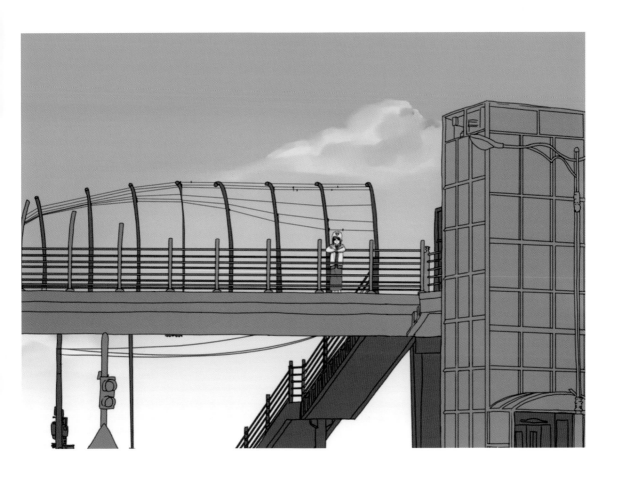

2차 Serial Experiments Lain, 육교, 지켜보는 사람, 마지막

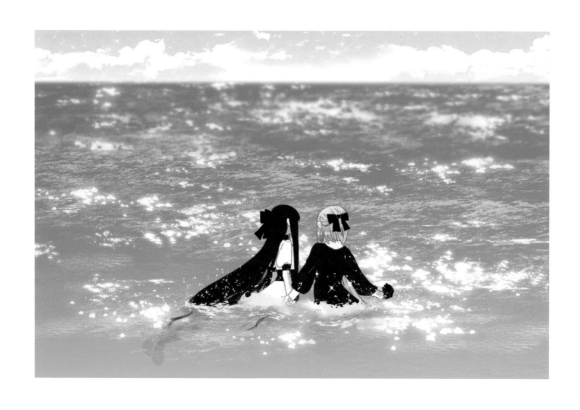

앞 세계. 바다. 한 사람. 세이. 약속. 저편

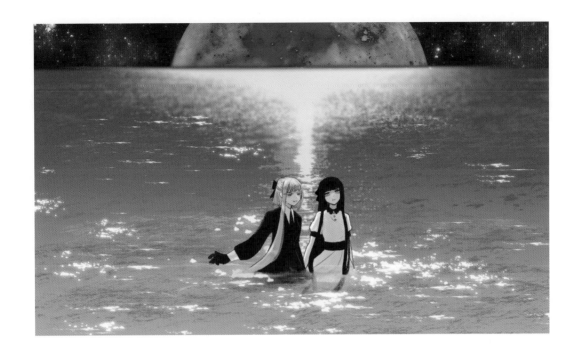

뒤 세계. 바다. 한 사람. 세이. 약속

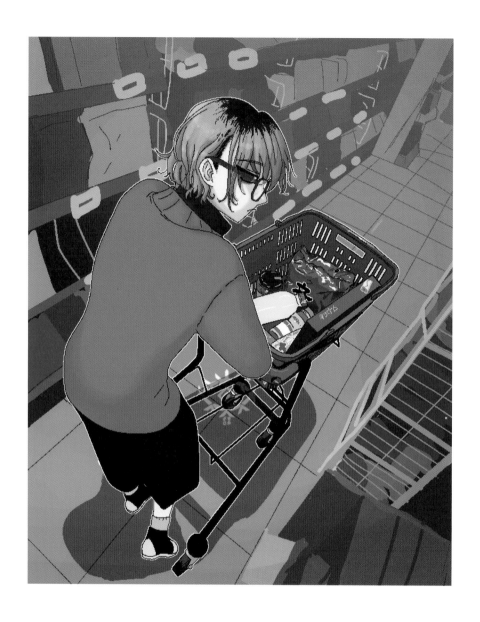

슈퍼마켓, 쇼핑, 카트

외눈이, 겨울

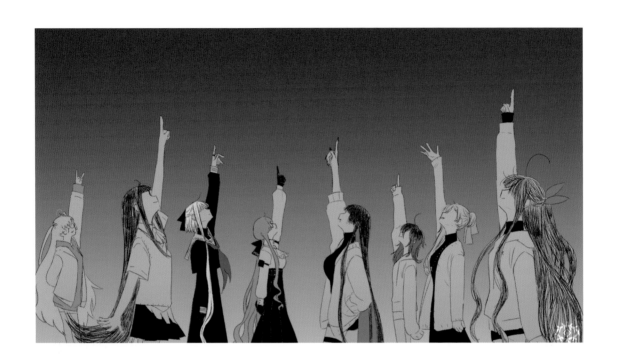

1999, 그날을 향해

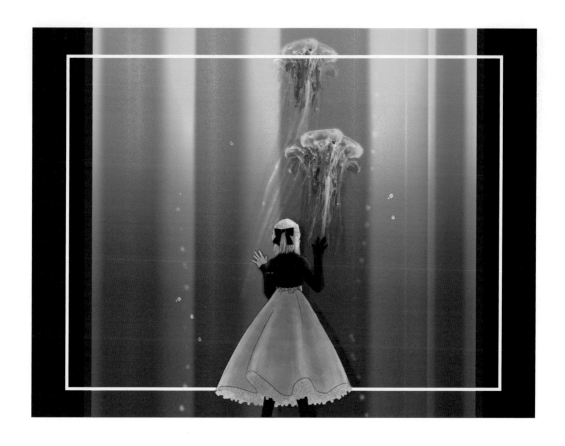

데이트, 해파리, 수족관

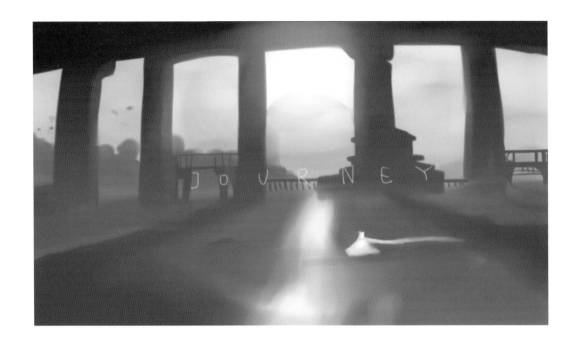

2차창작-게임, Journey, 순례자, 사막

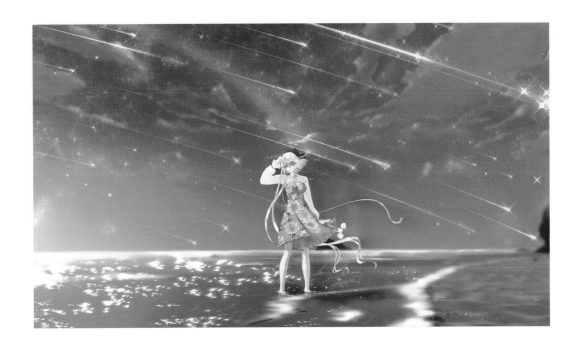

원피스, 바다, 튤립, 노을, 혜성, 돌아오지 않는 시간

이다혜, 내 그림
Leedahye, my painting
CHARACTER

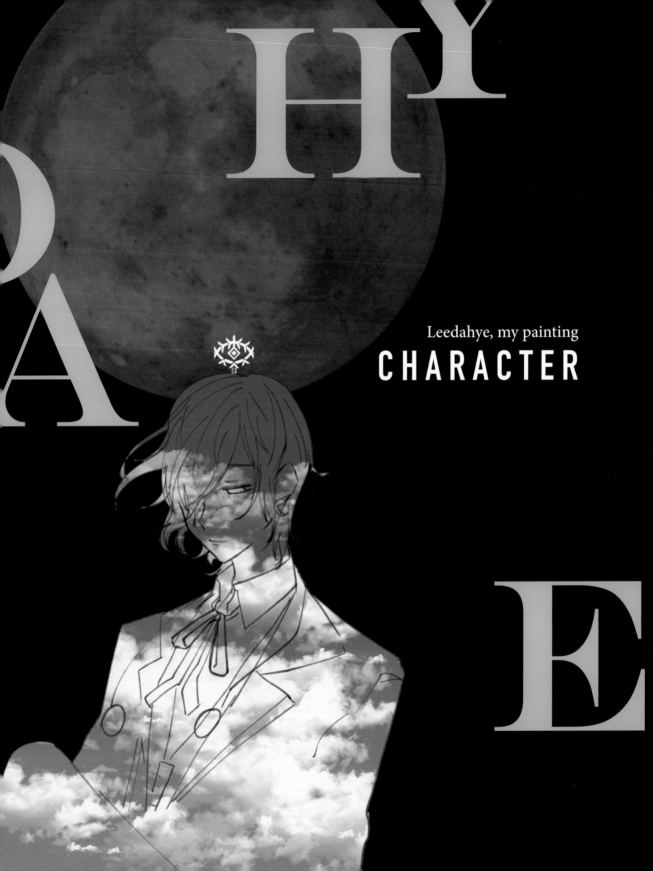

Leedahye, my painting
CHARACTER

이다혜의

팝과

애니적 풍경

전형적인 Z세대답게 이다혜 그림의 전반적인 특징은 회화적이며 일러스트적이다. 거기에 그치지 않고 그 표현 또한 팝(POP)적이다, 다양한 문자의 삽입이 그렇고, 별 모양이나 만화에서 보이는 대중적인 감정 표현들이 빈번하게 등장한다. 팝의 상징인 하트 모양도 당연히 무더기로 쓰인다. 그러면서 순정만화에 상징이라 불릴 만큼 소녀의 코스튬도, 만화적 표현도 지배적으로 등장한다. 그러나 그 표현은 더러는 회화적이며, 표현은 일러스트와 팝적인 경계에서 아주 귀여운 표정들을 담아낸다. 그렇다면 이러한 배경은 어디에서 기인하는 것일까? 개인적인 성장 배경이나 감성 생활 습관에서 기인하겠지만 무엇보다 그 원인은 인터넷 문화에 익숙함을 느끼면서 SNS를 자유롭게 사용하는 Z세대에서 출발한다. Z세 대들은 사이버 공간에 떠도는 많은 이미지와 이모티콘, 웹툰의 그림들을 일상생활처럼 접하고 있다. 그래서 이다혜의 드러난 형상들은 파격적이며 걸림도 없고, 거침도 없다. 사이버 공간에 이미지들의 표현이 그러하듯 주저함 없이 과감하다. 그림 속에 감정을 들여다보자.

내면의 의식도 브이로그를 찍어 개인의 일상 등을 공유하며, 취미를 위해 유튜브, 인스타그램,

페이스북 등에서 인물이나 채널을 팔로우하듯 재치와 상상력과 아이디어 또한 기발하다. 이런 배경에는 불확실한 미래에 얽매이고 투자하기보다는 현재의 삶의 만족을 위한 당장의 행복을 추구하는 이들만의 성향이 이다혜에게서도 강렬하게 읽힌다. 이다혜의 팝적이며 삽화적인 특성은 그림의 생김새와 무늬, 의외의 색깔까지 그만의 언어로 완성되는 강한 독창성을 보유하고 있다. 즉 자신만의 언어로 자신을 스스로 표현하며 다이어리처럼 다양한 그림 이미지를 다채롭게 꾸며 낸다는 것이다. 필선에서도 작가 특유의 따뜻하고 대담한 라인의 화풍으로 길거리나 소녀 이미지, 평범한 장소에서 마주치는 일상 속 장면을 생략시켜 보여준다. 마치 데이비드 호그니처럼 그려낸 수수하고 풋풋한 드로잉 풍의 디지털 이미지를 통해 사소한 순간들이 평범하지 않은 기억과 스토리로 우리를 빠져들게 한다. 대부분의 작품이 선과 색의 사용으로 심플하지만, 그 속엔 따뜻한 날카로움과 의외의 엉뚱함 상황이 펼쳐진다. 어쩌면 이 그림들은 이다혜의 개인적인 삶의 모든 기록이다. 그래서 어떻게 보면 아주 소소한 개인 생활의 풍경이고 가장 내밀한 속 이야기 혹은 꿈 같은 독백이기도 하다. 일러스트로서는 진지한 생략과 간결한 언어가 우리에게 친근하게 마치 그랬구나 하는 느낌을 예술적으로 전해준다는 사실이다.

소중한 가족과의 시간보다는 개별적인 고뇌와 생각을 담아내는 등 이미지와 물건에 새겨진 그래픽 요소들은 분명 상업예술과 순수미술의 경계를 넘나드는 젊은 층에 깜찍한 스토리가 있다. 그래서 모아 놓은 그림들을 보면 모두 낭만과 소녀의 동심을 흔드는 예쁜 작품이길 기대하면 그것은 착각일 수 있다. 마치 동화처럼 마음껏 상상할 수 있는 자유의 울타리에서 이다혜의 그림은 완성되어 있다. 마치 '집 안에 동물원을 만들겠다는 터무니없는 꿈을 꾸는 아이들'의 꿈과 생각과 이상. 그런 상상력이 넘치는 세상을 우리들은 이다혜의 그림을 통해서 발견하고 경험한다. 그리하여 마침내 '아 이다혜는 그랬구나 맞아!' 손뼉을 치면서 말이다.

김종근(미술평론가)

Lee Da-hye's

Pop and

Animated Landscape

As a typical generation Z, the common characteristics of Lee Da-hye's paintings are pictorial and illustrative. The artist does not stop there, and she is also a pop artist. For instance, her paintings employ the insertion of special characters and star shapes as well as various popular emotional expressions mostly seen in cartoons. Of course, she often creates the heart shape, a symbol of pop art. At the same time, she enjoys creating the girl's costume for her works, which are inspired by romance comics, and cartoon expressions. Yet, her artworks are pictorial for her imagery, not hesitating to make cute expressions while still on the border between illustration and pop style.

Where does her style originate from then? It might be due to her personal background or lifestyle. But above all, the artist is profiled in Generation Z whose artwork experiments with various elements of media such as SNS and Internet. As a

Generation Z, she also turns tools of media, images, emoticons, and webtoon-like pictures in search of herself in multi-layered self-exposure. This strategy is apparent in her artworks. They are unconventional, with no obstacles and with no hesitation, just like the expression of images in cyberspace, her approach in expression seems unlimited and bold.

If you get a glimpse of her emotions revealed in her paintings, she also adds vlogs, a new tool for younger generation that features mostly videos rather than text or images to explore her inner consciousness while sharing her daily life. Also, her artworks are inspired by YouTube, Instagram, and Facebook, a source of inspiration for full of wit, creativity, imagination and ideas. Thus, Lee's attitude is crucial to the evolution of Generation Z who tend to seek immediate happiness and satisfaction of the present life rather than being tied down and investing in an uncertain future.

As such, Lee Da-hye's pop and illustrative characteristics have a strong originality; that is incorporated in her own language in terms of the shape and pattern and color; she creates her own identity in her painting by decorating various picture images on the screen in a colorful and not boring way, like decorating a diary.

The style in line is also unique. The warm and bold line in her painting exhibiting the street, the image of a girl, and everyday scenes encountered in ordinary places is expressed in an abbreviated, yet creative manner. Even trivial moments are tuned into unique memories and messages through her digital images, a drawing style similar to David Hockney.

Most of his works seem simple in their use of lines and colors, but within them,

they are warm, sharp, and unexpectedly bizarre at the same time. In a way, these paintings are all traces of Lee Da-hye's personal life and muti-layered self-portraits. Also they are the reflections of her most intimate inner story or a monologue of her dream. On the other hand, the elements of an illustration in her art also reveal that the sincere, abbreviated and concise language artistically conveys the feelings of familiarity and unfamiliarity to us.

Graphic design applied on the images and objects in her painting, express her individual anguish and thoughts rather than addressing issues about family, works that cross the boundary between commercial art and fine art. Definitively, her art world is a story that appeals to today's young generation.

So, if you imagine that her paintings are simply pretty and deal with the romance and innocence of girls, you are mistaken. Rather like a fairy tale, Lee Da-hye has the freedom to imagine freely. Through her paintings, we experience the dreams, thoughts and ideals of "children who dream of making a zoo in their house". Oh, that's what Lee Da-hye did!

<div style="text-align: right;">Kim Chong Geun (art critic)</div>

Un monde sens dessus dessous par

Jean-Charles Jambon

J'ai immédiatement pensé à l'un des récents ouvrages de Han Byung-Chul, « La fin des choses - Bouleversement au monde de la vie » lorsque j'ai lu que l'artiste coréenne Lee Da-hye appartenait à la génération MZ[1] qui se caractérise par son ancrage à la technologie numérique. En effet, dans cet essai incisif et cinglant, voire dérangeant, le philosophe allemand d'origine coréenne, qui se réfère à la pensée de Martin Heidegger, mais aussi à celle de Walter Benjamin et au pessimisme de l'école de Francfort, brosse un portrait très sombre du monde à venir, celui du tout numérique, responsable de la disparition du monde des choses pour laisser place à celui de l'information avec la toute-puissance de la numérisation qui déréaliserait et désincarnerait le monde :

« Nous n'habitons plus la terre et le ciel, nous habitons Google Earth et le Cloud. Le monde devient de plus en plus insaisissable, nuageux et spectral. »

Le trait est forcé et la critique sans doute excessive, mais le philosophe a le mérite de

1) Génération MZ : terme propre au vocabulaire coréen qui permet de regrouper, regroupement critiquable pour certains auteurs, en une seule entité les milléniaux, autrement dit les personnes nées entre 1980 et 1990, et la génération Z (digital natives Gen) pour ceux et celles né.e.s à partir de 1995 jusqu'à 2010 qui ont toujours connu un monde avec une forte présence de l'informatique et d'Internet.

poser des questions d'actualité et d'indiquer la nécessité de demeurer vigilant face aux changements en cours. Ainsi la distinction qu'il opère entre le livre et le livre électronique paraît des plus pertinentes ; car contrairement au livre qui a un destin, une matérialité, dans la mesure où il est une chose, un livre électronique perd ce caractère de chose pour n'être plus qu'une information :

« Il ne nous appartient pas. Nous y avons seulement accès. Il est sans âge, sans lieu, sans artisanat ni propriétaire. »

Que dire alors des œuvres numériques ?

L'artiste coréenne Lee Da-hye qui se situe, nous rappelle le critique Kim Chong Geun, au centre des deux générations indiquées en note - qui par ailleurs a étudié au Canada dès son plus jeune âge - semble apporter un démenti non seulement au pessimisme de Lee Byung-chul, mais à sa vision par trop binaire du monde. En effet, ce qui caractérise le travail de Lee Da-hye c'est sa réappropriation d'outils technologiques comme le téléphone portable ou l'iPad pour créer des images ; loin de sombrer dans la mélancolie c'est avec ces outils qu'elle réussit le mieux, dit-elle, à sortir des moments de dépression, sachant qu'elle s'est passionnée très tôt pour les œuvres des maîtres japonais du manga d'horreur comme Junji Itō. C'est là une autre forme de réappropriation car contrairement à certains de ses aînés coréens, elle revendique l'importance de cette culture japonaise contemporaine dans et pour sa création. La fragmentation et l'illustration, qui sont en quelque sorte sa marque de fabrique, sont deux autres caractéristiques importantes de sa production. Ses images, si l'on se réfère à T.W.J. Mitchell et à la notion de tournant iconique (iconic turn), n'ont-elles pas aussi la caractéristique et le pouvoir de migrer pleinement d'un médium à

un autre en même temps que d'une culture à une autre ? Son œuvre est indéniablement poétique, liée à une vie intérieure qui se déploie par et dans l'image. Par cette capacité à dépasser les contradictions texte-image, dessin-peinture, matérialité-immatérialité, art-non-art, figuration-abstraction, narration-monstration, ne se situe-t-elle pas en bordure, dans l'entre-deux, à l'interstice des contradictions issues de la métaphysique occidentale ? Une autre caractéristique de l'univers imageant que j'ai pu voir c'est qu'il comporte très peu de figures masculines, il ne s'agit pas pour autant d'un repli narcissique comme l'indiquent et le montrent la multiplicité des figures féminines, la présence d'animaux imaginaires, de plantes et de non-vivants.

On attend de voir se déployer les œuvres dans l'espace, de voir leur matérialité, car contrairement aux oppositions excessives de Han Byung-chul, Lee Da-hye nous montre qu'il n'y a pas d'existence séparée ou autonome, de matérialité sans immatérialité, de vide sans plein, de dessus sans dessous, etc. Son travail suggère aussi de transformer d'une part la façon dont nous avons de percevoir et de voir les choses, d'autre part de ne pas sombrer dans la nostalgie de ce qui-a-été afin d'être pleinement dans le présent sans pour autant fermer les yeux au(x) monde(s) à venir.

by Jean-Charles Jambon(Ph.D.)

이다혜의

뒤집힌 세상

한국화가 이다혜가 디지털 기술을 장착한 MZ[1]세대라는 것을 알았을 때 바로 한병철의 최신 저술인 《사물의 종말 - 삶의 세계의 격변》[2]이 생각났다. 사실, 한국 출신의 재독 철학자인 한병철은 날카롭고 가혹하면서도 뭔가 우리를 불편하게 하는 이 글에서 철학자 하이데거(Martin Heidegger)와 발터 벤자민(Walter Benjamin)의 사상뿐 아니라 프랑크푸르트 학파의 비관주의를 언급하며, 도래할 세상의 어두운 모습을 그려낸다. 그 세상은 온통 디지털 세상으로, 현실을 비현실화하며 육체에서 영혼을 이탈시키는 디지털의 전지전능으로 인해 사물의 세계는 정보의 세계에 자리를 내준 데 대한 책임이 있다는 것이다. "우리는 더는 지구와 하늘에 거주하지 않고 위성영상 지도인 구글 어스(Google Earth)와 무형의 클라우드(Cloud) 가상 공간에 거주합니다. 세상은 점점 더 규정하기 어렵고, 흐릿하며, 유령처럼 되어 가고 있습니다."

물론 과장되고 비판은 의심할 여지 없이 과한 부분도 있지만 이 철학자는 우리에게 질문을 던지며 현재 변화하는 세상에 직면하여 경계할 필요가 있음을 피력하고 있다. 이를 위한 이해로 책과 전자책을 구분하는 것이 가장 적절해 보인다. 책의 운명은 물질이 갖는 '물질성'의 운명이다. 물질

1) MZ:세대를 구분하는 한국 어휘의 특정한 용어로 1980년에서 2000년대 초 사이에 출생한 밀레니얼세대와 1995년부터 2010년 사이에 태어난 Z세대(디지털 네이티브 Gen)로 컴퓨터와 인터넷을 통해 세상을 경험한 젊은이를 통칭하는 용어이다.
2) <사물의 종말 -삶의 세계의 격변>은 <리추얼의 종말>이라는 이름으로 국내에 출판되어 있다.

로 실존하는 것이다. 이와 달리 전자책은 정보일 뿐, 정보를 잃으면 존재의 특성을 잃게 된다. "그것은 우리의 '것'에 속하지 않고, 다만 접근할 수 있을 뿐이다. 그것은 늙지 않고, 어느 장소에도 속하지 않으며, 장인정신의 소유자도 없다." 그렇다면 디지털 예술 작품은 어떨까? 화가 이다혜는 김종근 미술평론가가 우리에게 상기시켜 주듯이, 각주에 언급된 두 세대의 중심에 서 있다. 더욱이 이 작가는 어릴 때부터 캐나다에서 유학생활을 해서인지 한병철의 디지털에 대한 염세주의가 지나친 우려라는 걸 보여 줄 뿐만 아니라 너무 이분법적인 세계관에 갇히지도 않는다. 실제로 이다혜의 작업의 특징은 휴대폰이나 아이패드와 같은 기술적 도구를 활용해 이미지를 만든다는 점이다. 이 작업은 그녀를 우울증에 빠지게 하는 것이 아니라 작업을 통해 오히려 우울해지는 순간에서 가장 잘 벗어날 수 있다고 말한다.

작가는 우울증에서 벗어나면서 일본 만화 거장들, 가령 이토 준지의 호러 작품에 아주 일찍부터 열정을 가졌다고 한다. 이것은 한국의 나이 먹은 일부 기성세대들과 달리 의미가 변형된 또 다른 형태로 현대 일본 문화의 중요성을 어필하고 있다. 그녀의 트레이드 마크인 단편화와 일러스트레이션은 그녀 작품의 또 다른 두 가지 중요한 특징이다. 그녀의 작품 이미지는 디지털 미디어로 인한 시각적 문화를 삶의 한 형태로 간주한 T. W. J. Mitchell과 그런 삶의 상징적 전환을 생각해 본다면, 한 문화에서 다른 문화로, 동시에 한 매체에서 다른 매체로 완전히 이동하는 특성과 힘을 가지고 있지 않을까? 그녀의 작품은 이미지를 통해 그리고 이미지 안에서 펼쳐지는 내면의 삶과 연결되어 있어 분명 시적 표현이라고 할 수 있다. 텍스트-이미지, 드로잉-회화, 물질성-비물질성, 예술-비예술, 구상-추상화, 서사-보여 주기 등의 모순을 넘어설 수 있는 능력인 그것은 경계, 사이, 경계 사이에 위치하고 있지 않을까? 그것은 서구의 형이상학이 낳은 모순의 틈새, 그 사이의 가장자리에 있지 않을까? 내가 볼 수 있었던 그녀 작품 세계의 또 다른 특징으로 남성이 거의 포함되어 있지 않다는 것을 들 수 있다. 다양한 여성 인물과 상상의 동물, 식물 및 무생물이 작품에 자주 등장하는 것이 단지 나르시시즘적 소심함을 의미하지는 않는다.

한병철의 디지털 세상에 대한 과도한 우려와는 달리 이다혜는 우리에게 단독으로 분리되거나 자율적인 존재가 없고, 비물질성이 없는 물질성이 없으며, 충만함이 없는 비어 있음이 없고, 아래가 없는 위는 없다는 사실을 보여 준다. 나아가 그녀의 작업은 한편 우리가 사물을 인식하고 보는 방식을 바꾸는 한편, 세상에 눈을 감지 않고 온전히 현재에 있으려면 과거의 향수에 빠지지 말아야 한다고 제안한다.

장 샤를르 장봉 (파리 8대학 예술철학 박사, 미술평론가)

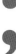

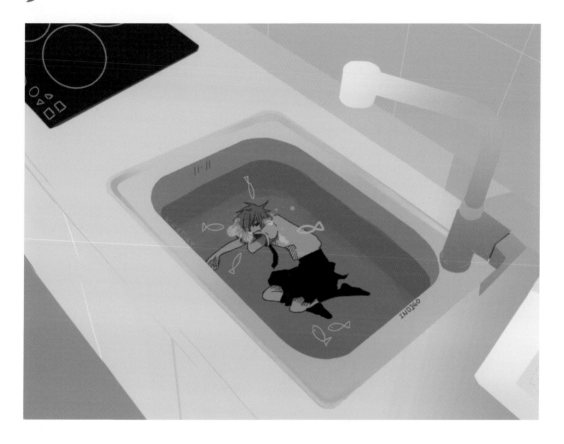

마녀, 자작캐릭터, 인디고, 가라앉다

붉은 여우. 가을. 수확의 시기

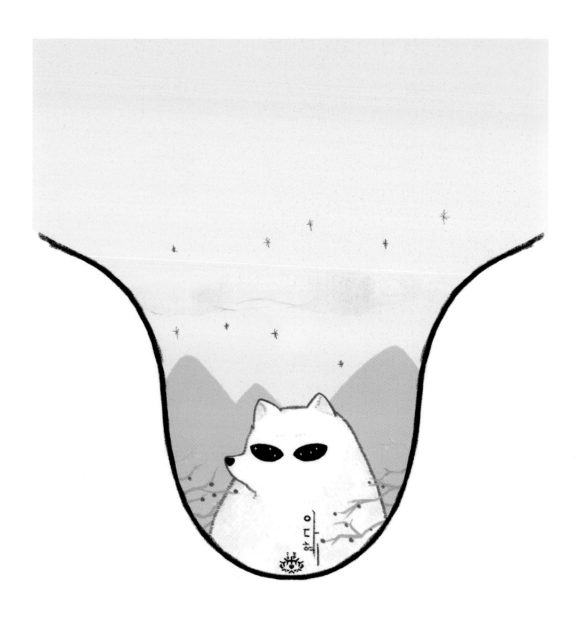

북극 여우. 겨울. 설산. 크리스마스

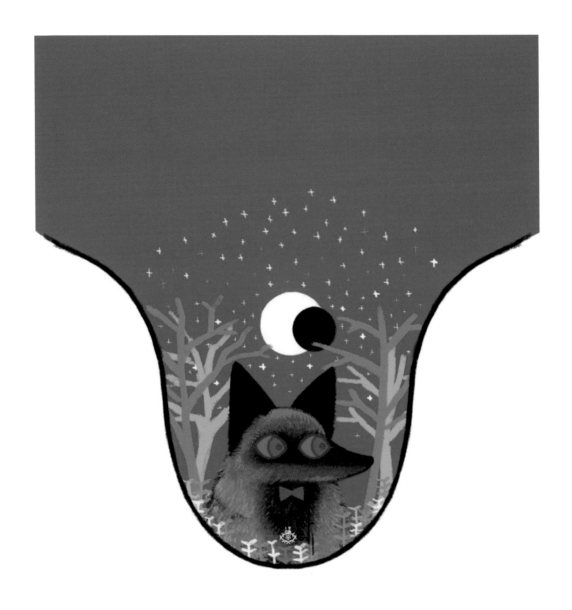

은여우, 달밤, 겨울

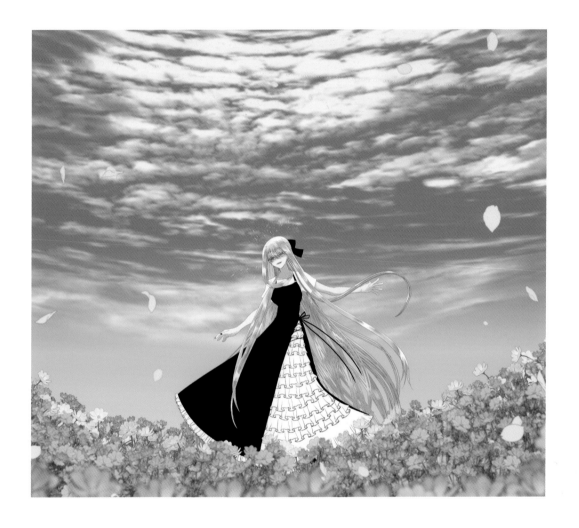

꽃밭. 미래

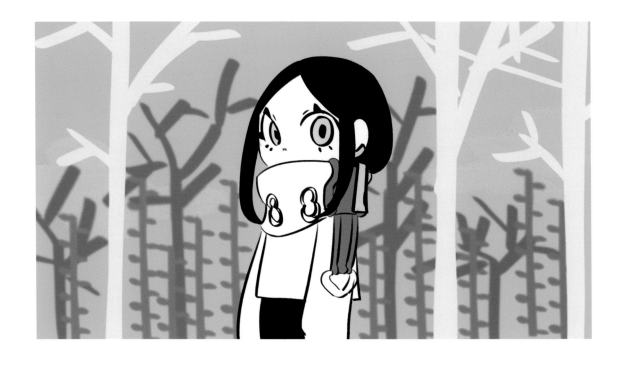

겨울. 여행

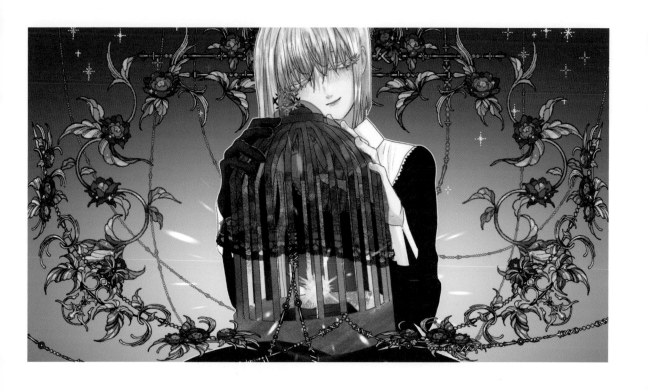

세이, Play Universe, 보물, 소중한 것, 새장

블랙박스. 미지. 삼각. 비밀

심연, 주의, 바이오, 눈알

꽃, 선물, 고르기, 심연

수인, 인외, 슬라임, 녹색

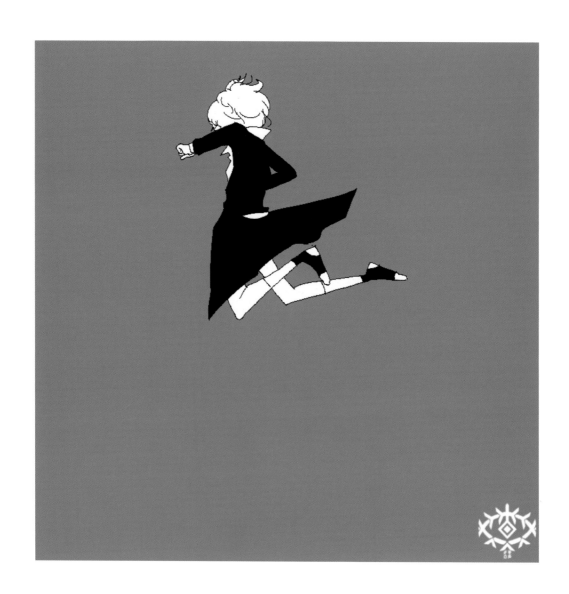

하늘. 여행. 시원함. 시간

우울함, 무기력, 그 너머를 바라보는 시선

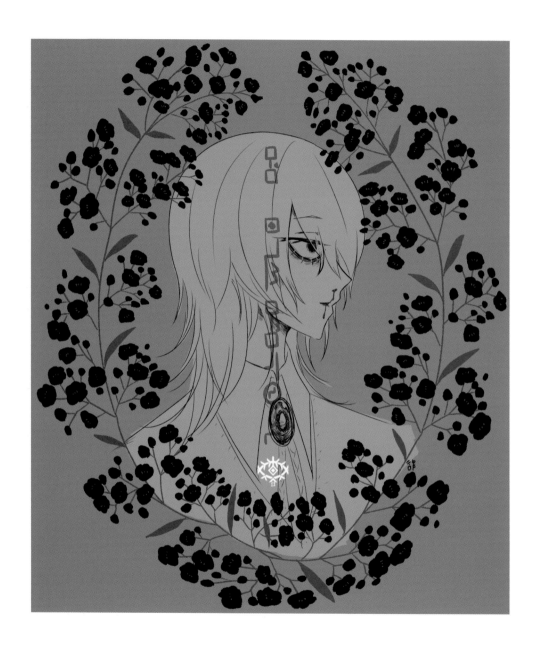

브로치. 꽃. 이름

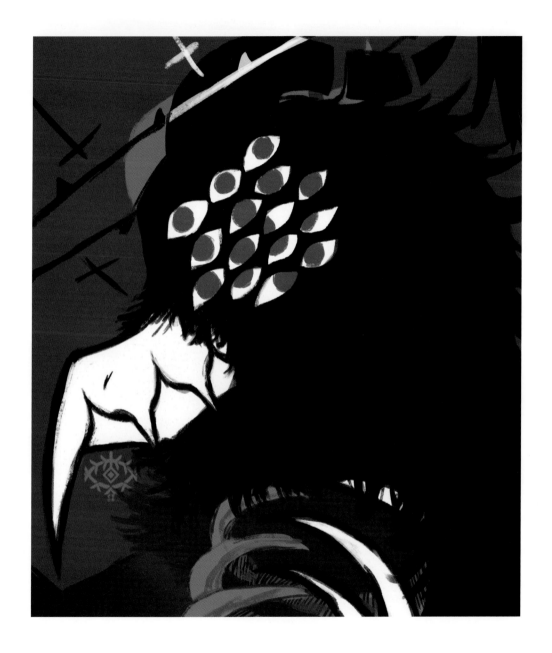

캐릭터, 까마귀염소, 사람(비하인드: 사실 내 오너 캐릭터는, 바다염소+가시나무+원숭이+여우+까마귀+사람으로 이루어져 있다.
눈의 숫자는 내가 좋아하는 2, 3, 4, 6이다.

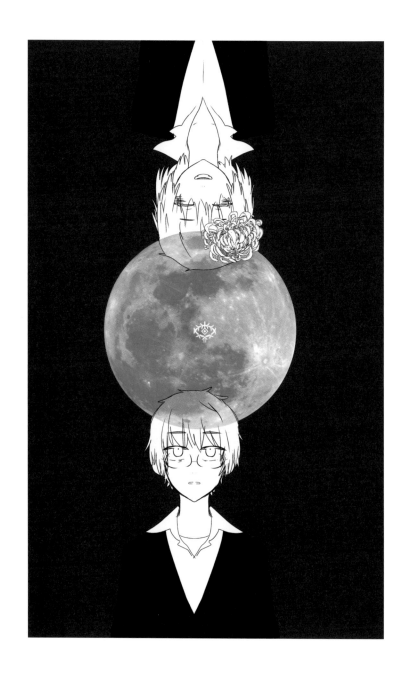

장례, 한밤중, 쌍둥이

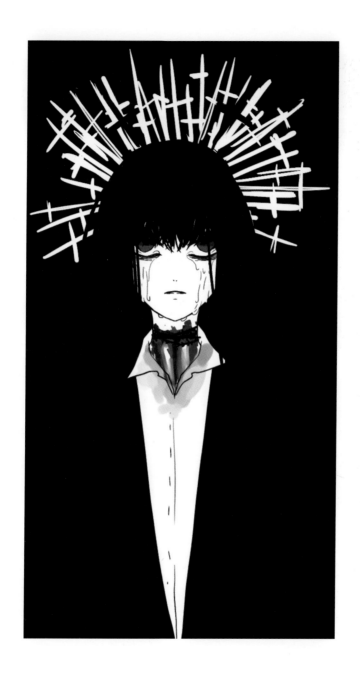

두통. 자기비관

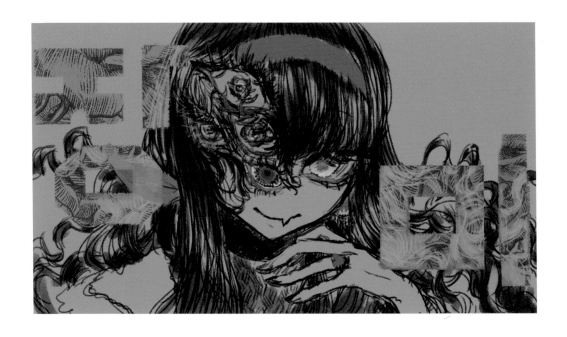

장미, 시선

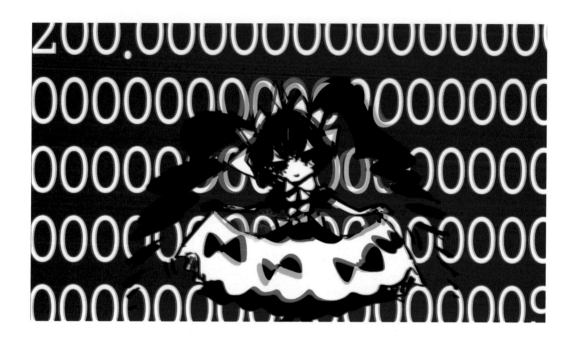

2009, 인사, 윈도우

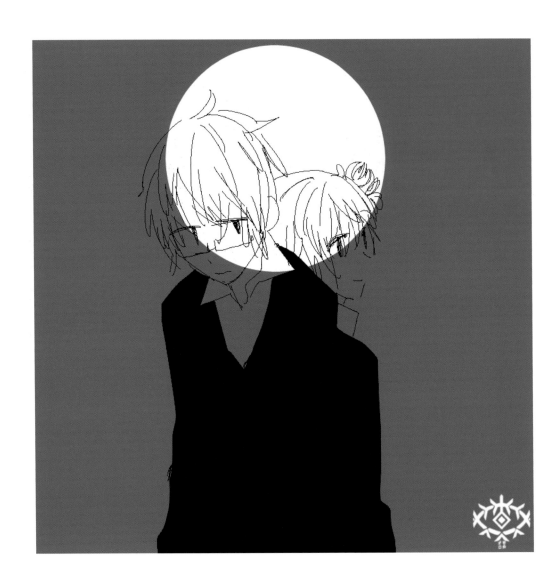

달, 쌍둥이, 국화꽃, 이별, 미련

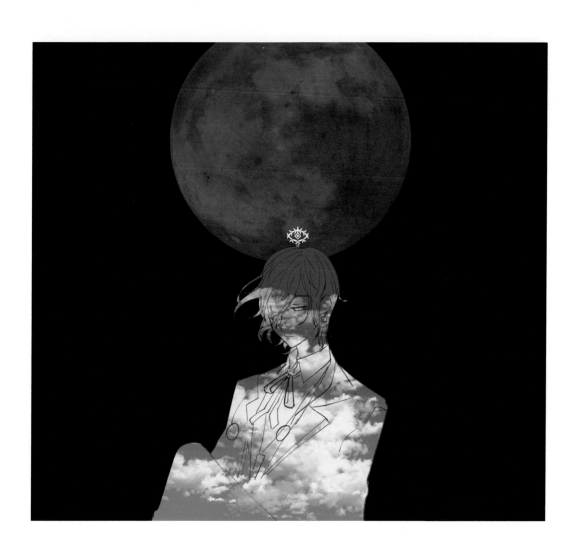

(2차 창작 - 게임, 여신이문록 페르소나 3) 페르소나, 붉은 달, 푸른 하늘, 잠드는 주인공

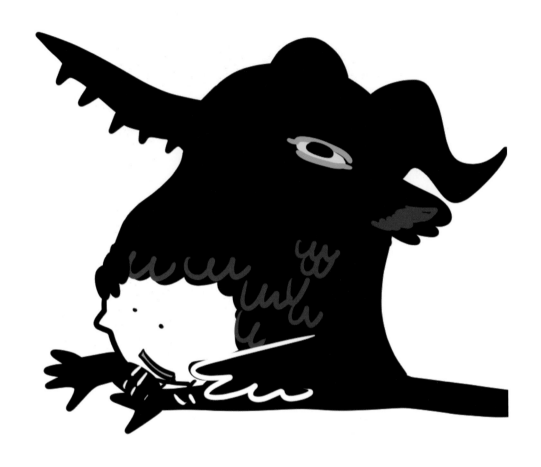

까마귀염소, 품기, 따듯함, 위로, 사랑, 둘

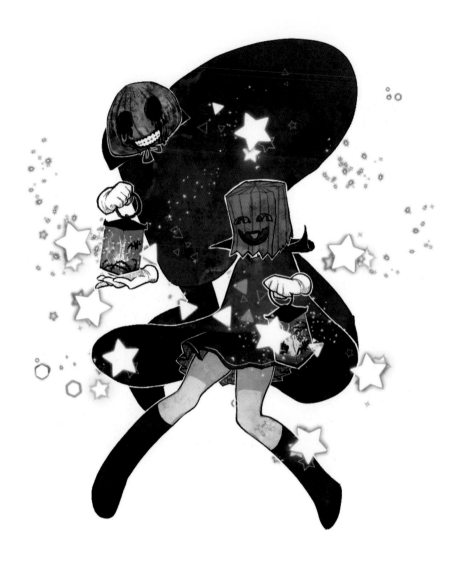

할로윈. 호박. 쌍둥이

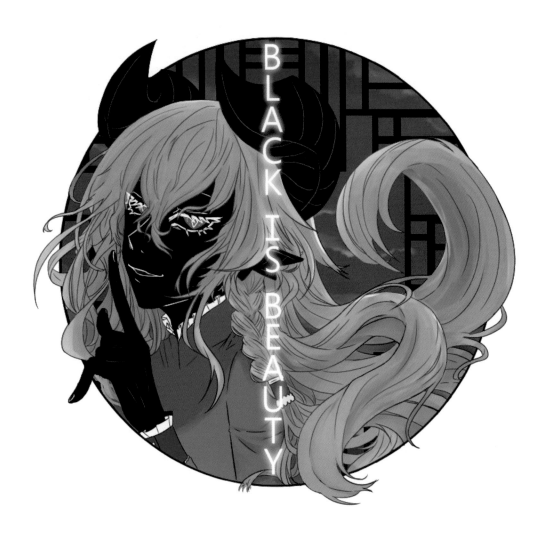

BLACK IS BEAUTY

흑귀. 인외. 동양풍

뱀, 고독, 그 것(thing), 영원한, 불멸의

패션, 매너, 사랑

복수. 방울. 새끼새. 카나리아. 칼. 피

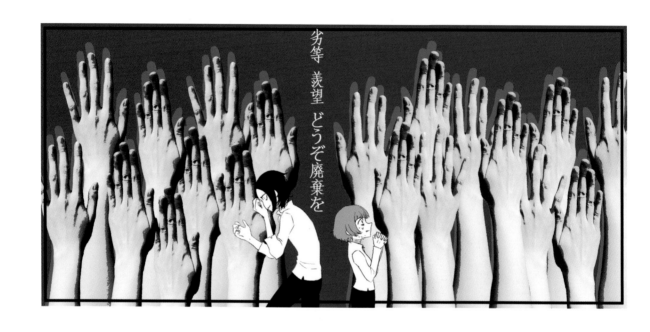

劣等 羨望 どうぞ廃棄を

(2차 창작 - 노래, No.2) 뮤직비디오, 넘버 투, '열등, 선망, 부디 폐기를'

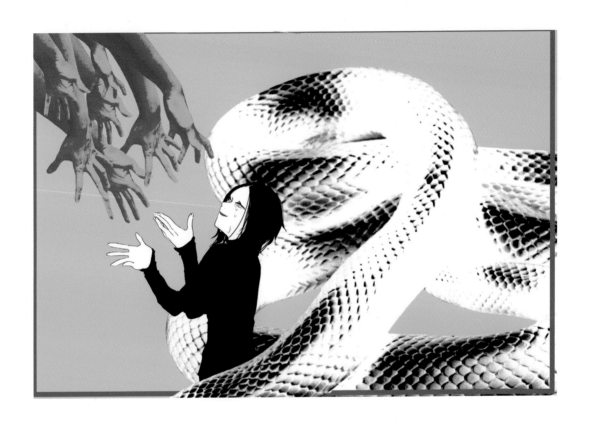

뱀. 손길. 인정욕구

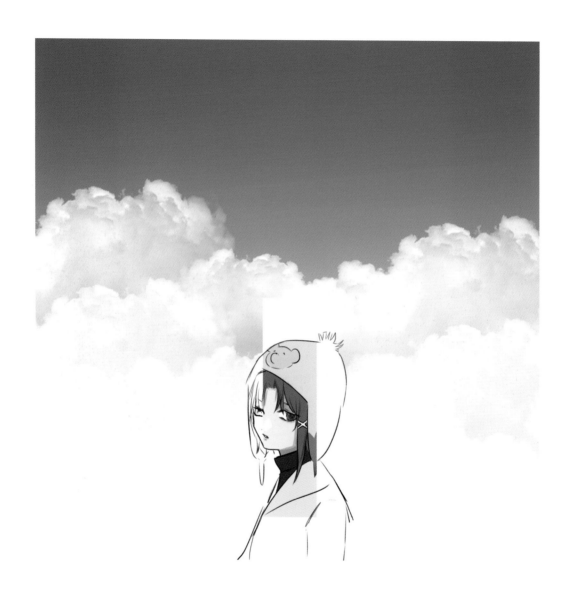

(2차 창작 - Serial Experiments Lain, 이와쿠라 레인) Serial Experiments Lain, 하늘, 이어지다, 제 4의 벽

94

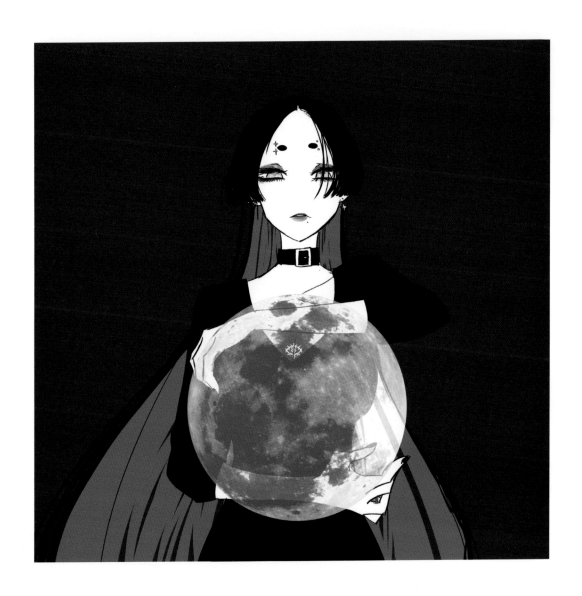

마녀, 달, 뼈, 금색, 보라색

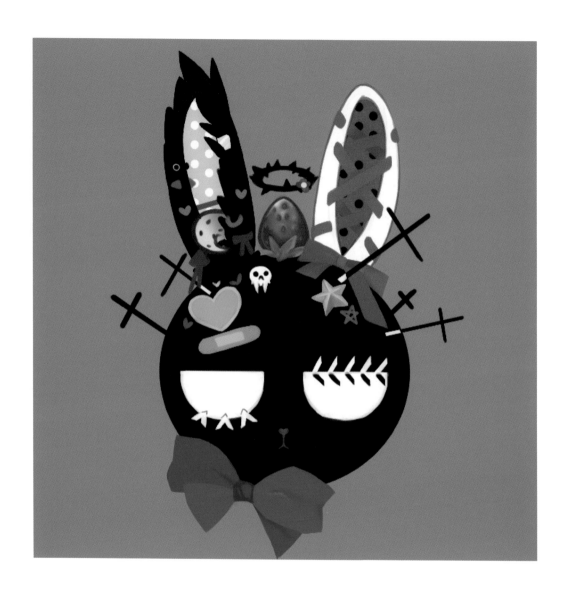

좋아하는 것들

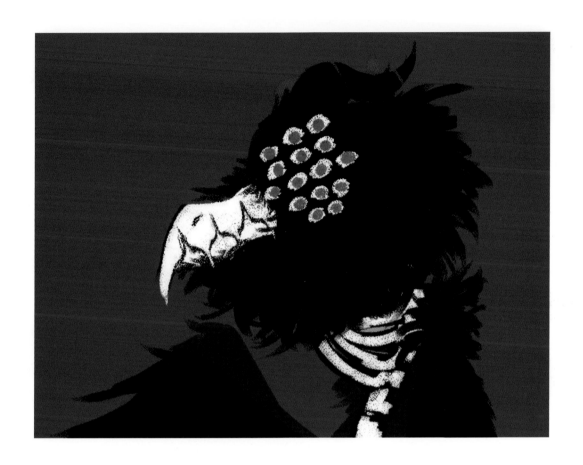

또 다른 자신

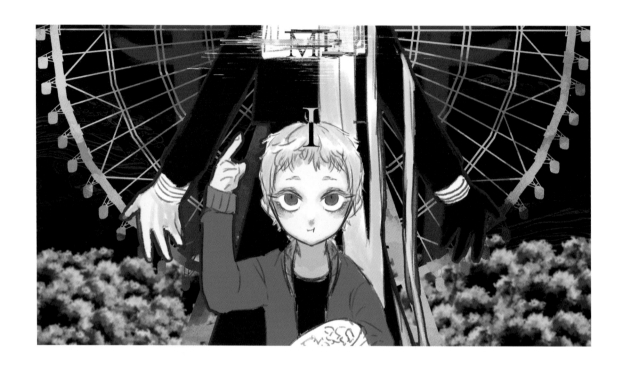

자아, I, ME

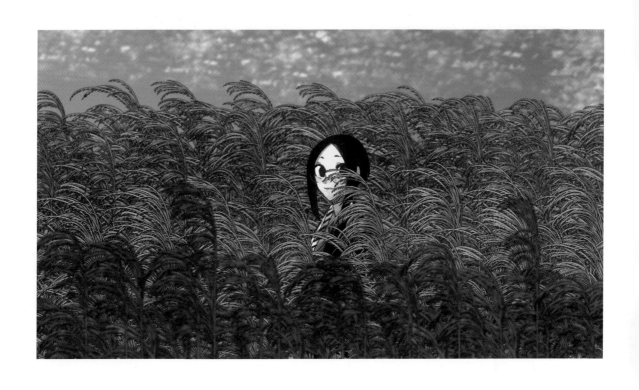

(2차 창작 - 게임. 디즈니 트위스티드 원더랜드 세계관의 OC)

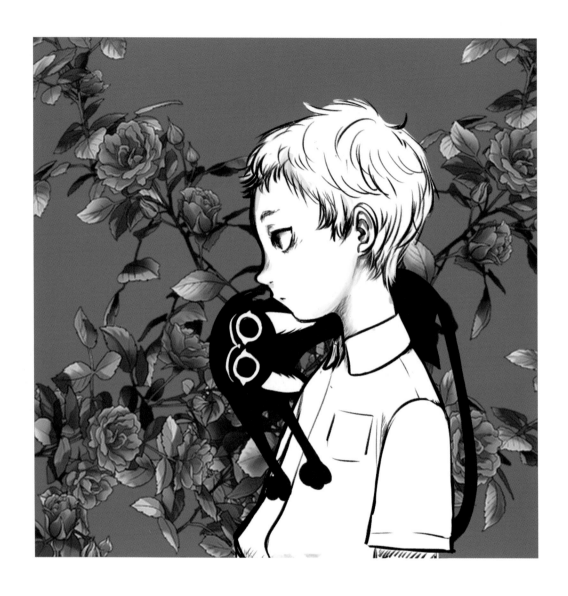

이상한 고양이, 꽃, 레트로, 소년, 고아

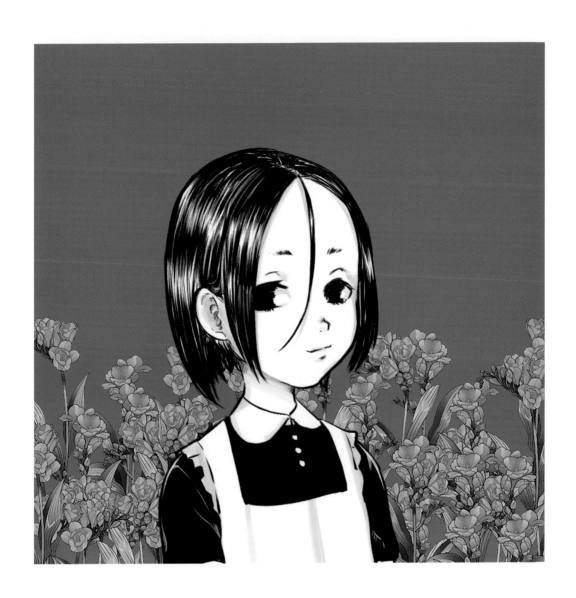

꽃, 레트로, 소년, 고아

이다혜, 내 그림
Leedahye, my painting

Leedahye, my painting
ANIMATION

애니적인

혹은 카툰 같은 세계에

축복이

이다혜는 어쩌면 태생적으로 작가에게서 발견되는 많은 야누스의 얼굴, 아니 천의 얼굴과 재능을 지닌 듯하다. 회화적인 감각, 일러스트적인 표현, 애니메이션적인 감성, 캐릭터 그려내기도 물론이지만, 무늬, 디자인, 표현력 또한 뛰어나다.

보통 집착증적인 성격을 지니는 스토리가 많은 Z세대가 이렇게 멀티페이스의 감성과 코드로 살아간다는 것은 결코 흔치도, 만만치도 않다.

특히 톡톡 튀는 감정을 포착해내는 예민함, 이미지를 포착하고, 키트하고 생략 해내는 과감함과 참신함이 너무나 기발하여 도대체 몇 명의 화가가 이다혜 안에 숨어 있는지 궁금하다.

그런 점에서 이다혜는 창의적이고 다양한 표현을 시각적으로 소통할 수 있는 21세기형 디지털 시대 화가다.

과정과 생략을 주요기법으로 하는 이야기가 있는 그림들, 이미지를 중심으로 하는 카툰풍의 그림은 더욱 그렇다. 마치 인스타그램 이미지 형식을 염두에 두고 그린 듯한 일러스트풍 스틸컷 작업이 그래서 흥미롭다. 거기에 그치지 않고 공간의 여백이나 장면의 전환, 표정이나 심리 묘사, 러

블리한 표정, 새침 떠는 표정 등 그 모두가 탁월하다.

그것은 애니메이션적인 색채의 바탕 배경, 만화적인 손놀림의 표현과 주인공 인물들을 향한 빛이나 가면으로 덧씌운 듯한 캐릭터 같은 데서 더더욱 빛을 발한다.

얼굴에 수줍음의 포즈나 영상의 한 장면처럼 그 장면들은 캐릭터로서 검은 재킷, 빨간 재킷, 검게 채색된 두꺼운 망토, 빛나는 은빛 갑옷과 모든 액세서리까지 디테일한 아이콘 문양까지 섬세하고 치밀하다.

텍스트와 인물 그림을 연속으로 배치하면 그대로 애니메이션이 될 것 같은 컷 사이의 여백과 움직임 연출이 이다혜에게 존재한다.

구태여 욕심을 부린다면 세계적인 화가인 일본의 요시토모 나라처럼 작가로서 좀 더 명확한 철학과 스토리를 지닌 메시지를 담아낼 것을 기대한다.

20대 후반의 작가에게 너무 무겁게 주문하는 것 같지만 훌륭한 작가에게는 그러한 세계관과 그만의 독창적인 언어와 메시지가 요구되기 때문이다.

그녀의 앞날에 예술의 신, 뮤즈의 축복이 함께하길...

김종근(미술평론가)

A Blessing

to the Animated or

Cartoon-like World

Lee Da-hye seems to be Janus-faced by nature, a trait which is found in many artists. Disguised in a thousand faces and talents, she has excellent pictorial sensibility, and further sensibility in illustration, animation, character drawing, and even pattern design.

It is neither common nor easy for generation Z, the first generation never to know the world without the internet, obsessively finding their own unique identities and multi-faceted sensibilities. In particular, her sensitivity to capture fluctuating emotions and the boldness of capturing, images and simplifying them are so ingenious that some might wonder how many different painters are concealed inside the artist Lee.

In that respect, Lee Da-hye seems to fit in a customized artist in the digital era of the 21st century where their artistic creation and novelty are fostered by the techno-

logical innovations such as diverse visual communication tools.

This is true for her paintings with particular emphasis on the process of omission in art and cartoon-style paintings with focus on images. This is why the illustrations which are similar to images for Instagram, are of great interest.

Furthermore, the depiction of empty space, the transition of the scene, facial expressions and psychological description in her paintings are also excellent. The artist's canvases also shine with the background of animated colors, the expression of cartoonish hand movements, and the light toward the main characters or the characters overlaid with masks. Her artworks are even delicate and detailed; a unique character in a black jacket or, a red jacket, a thick cloak painted in black with shiny silver armor and detailed icon patterns of all accessories.

Just as cartoons are aligned with the shapes of images, webtoons are also arranged using space. Artist Lee Da-hye creates empty space and movements intensely and impressively by placing text and animated figures in succession. Yet, one thing I would like to address in her paintings is that she needs to convey a simplistic yet whimsical feeling and a message with a more philosophical and worldview that Yoshitomo Nara, a world-renowned Japanese painter evokes.

I may be asking too much for the artist in her late twenties, but a great artist needs such a worldview and her own unique language. May her future be filled with the blessings of Muse, the goddess of art....

Kim Chong Geun (art critic)

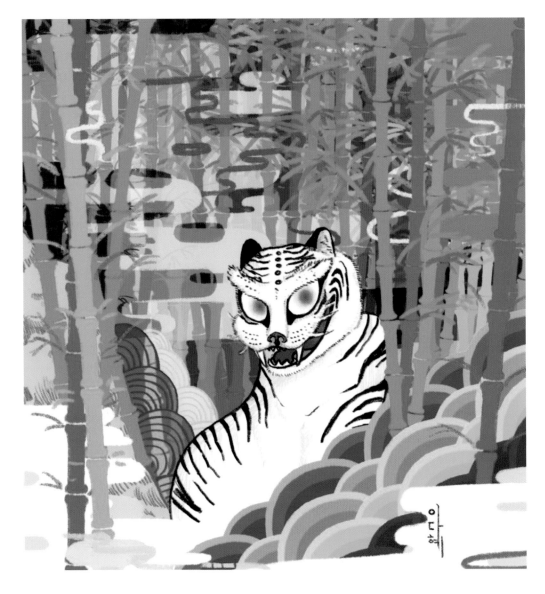

호랑이, 백호, 대나무숲, 전설, 설화, 시선

불신. 시선. 어린아이

배고픔. 늑대, 까마귀염소

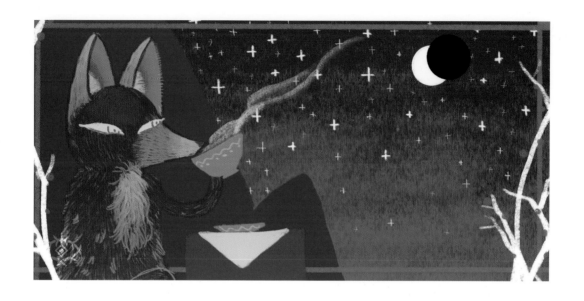

밤에 즐기는 티타임

사랑. 그루밍. 타인

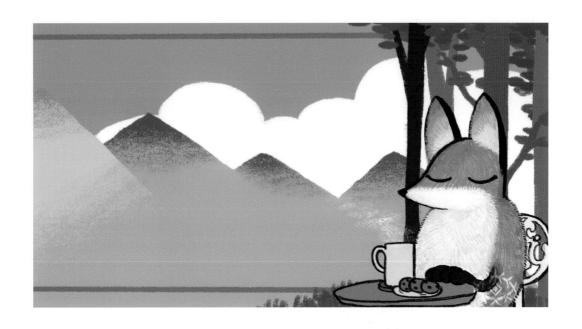

티타임. 여우. 숲

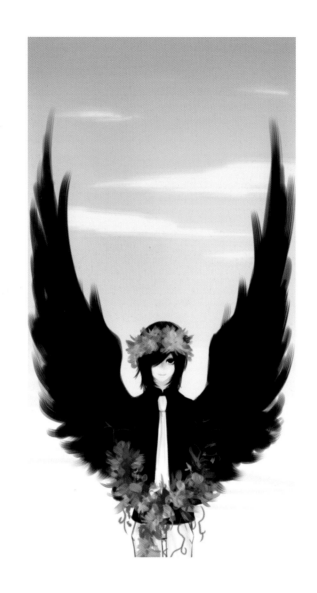

이름 없는 꽃들

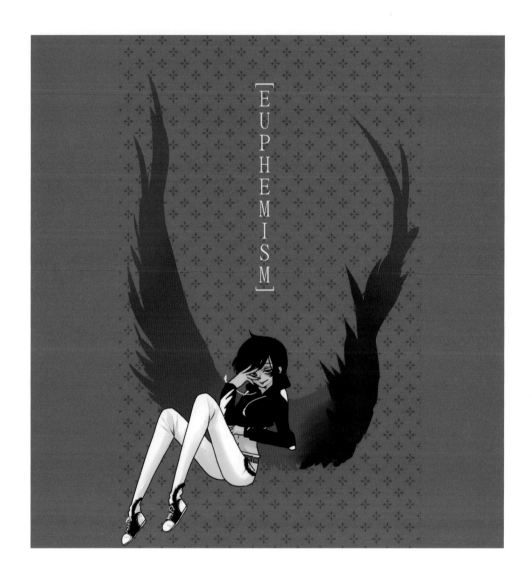

완곡 어법.추락

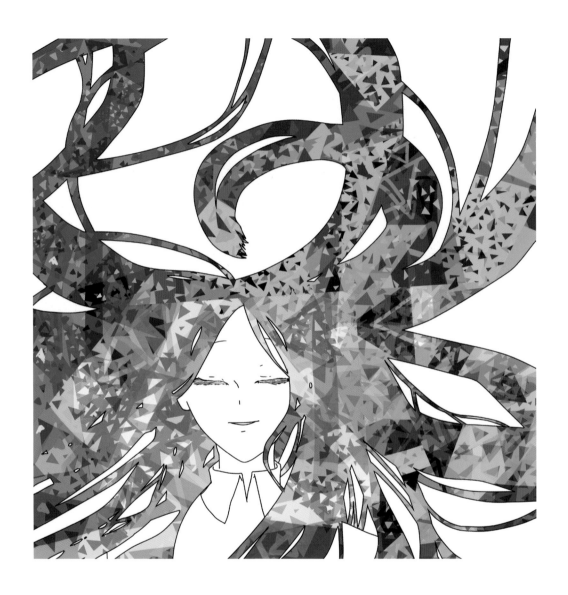

삼각형, 반짝임, 편안함

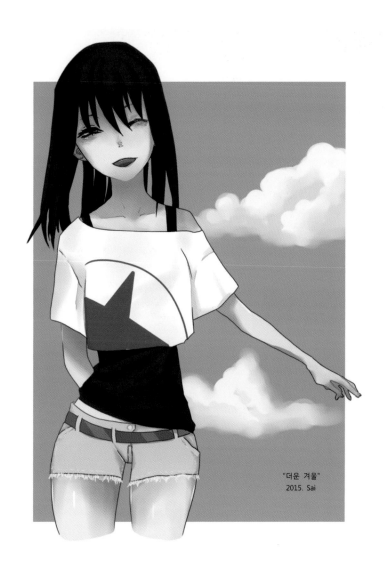

"더운 겨울"
2015. Sai

더운 겨울, 친구, 반바지

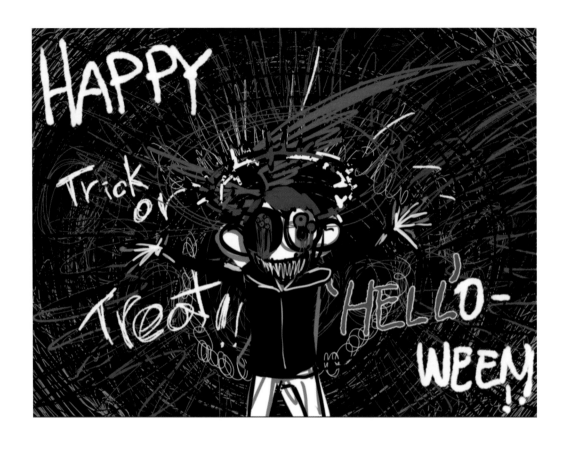

할로윈, 그로테스크, 분장, 악몽

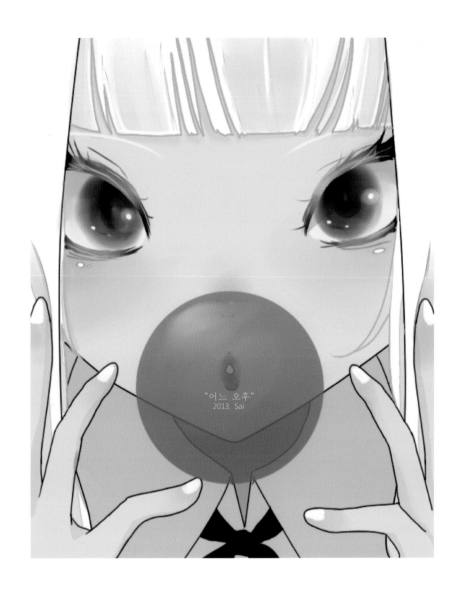

"어느 오후"
2013. Sai

풍선껌. 어느 날의 오후

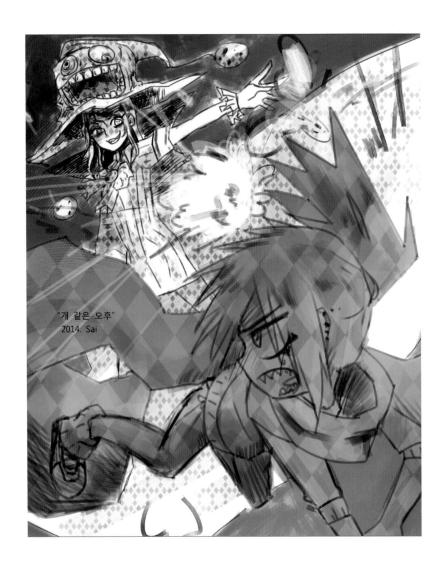

"개 같은 오후"
2014. Sai

개 같은 오후, 싸움, 마법

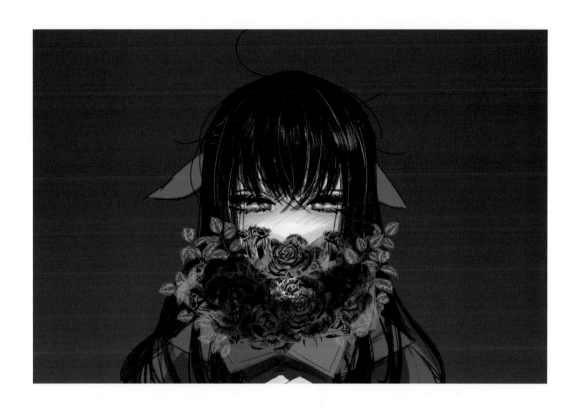

자작 캐릭터. 장미, 사랑

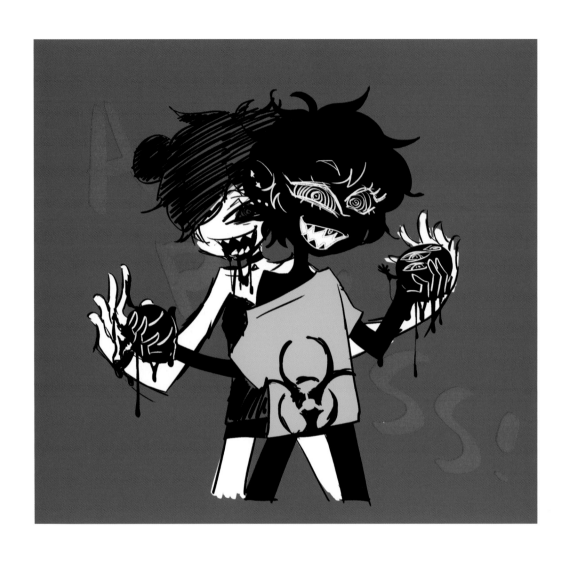

두 명의 심연. caution!!

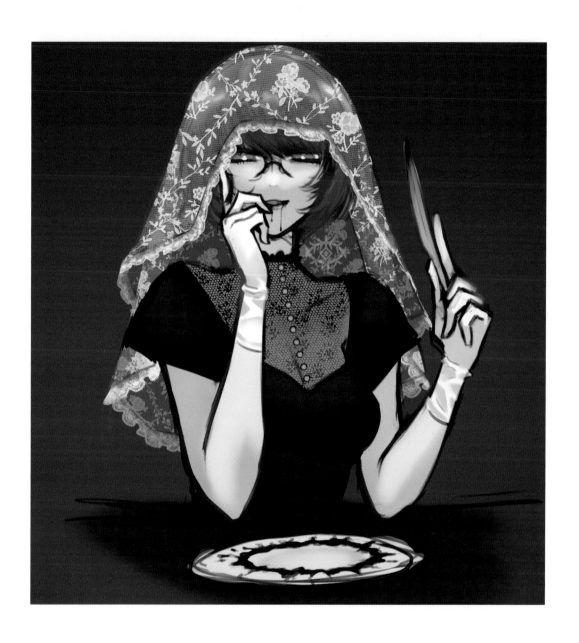

애정, 식사, 시선, 기다림

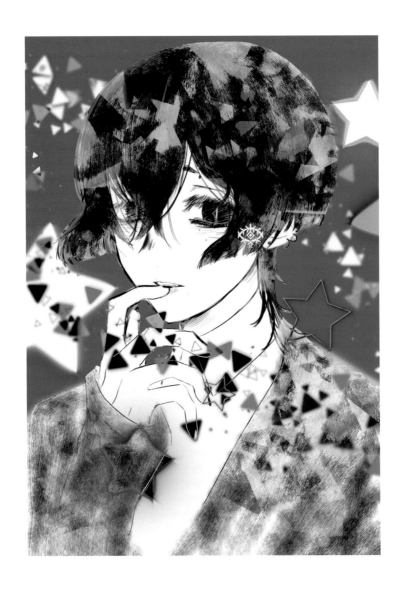

작은 별. 심야. 애교

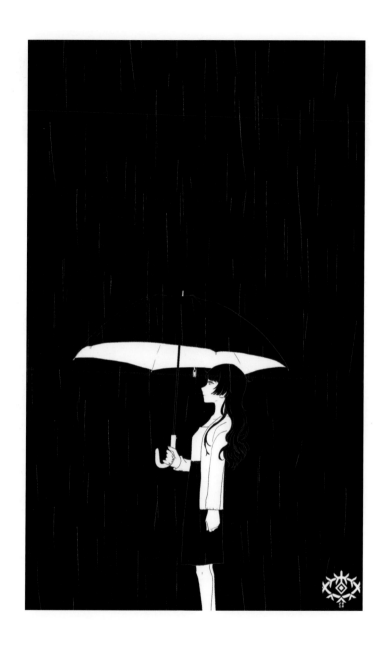

비. 인형. 밤. 우산

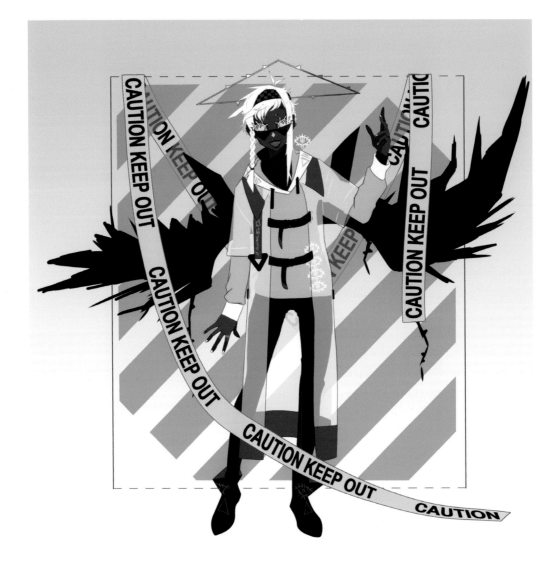

오너 캐릭터, 붉은 피부, 또 다른 나, 테크웨어, 눈알, 의인화

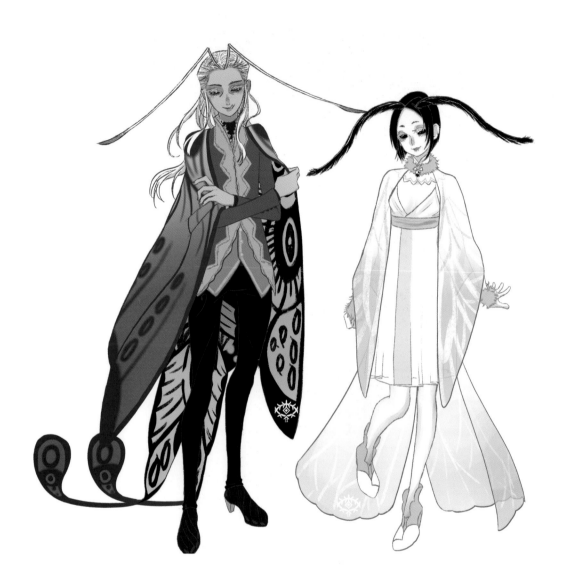

의인화, 나비와 나방

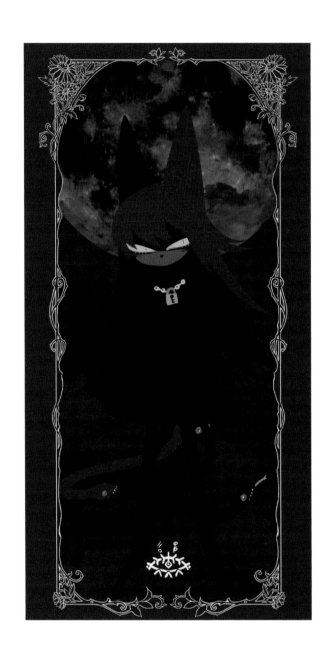

고양이, 뱀, 달빛, 사서, 가디언

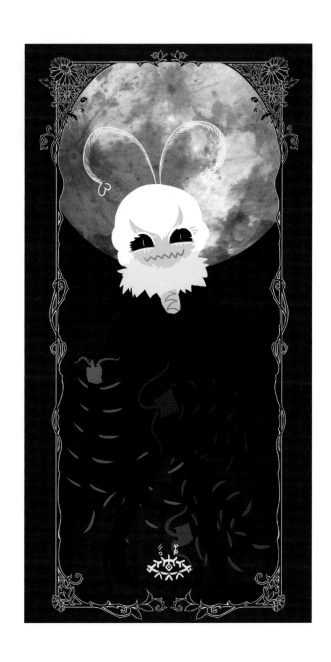

지네, 수인, 붉은 밤, 부탁

무언가, 만남

무언가. 접촉

무언가, 먹힘

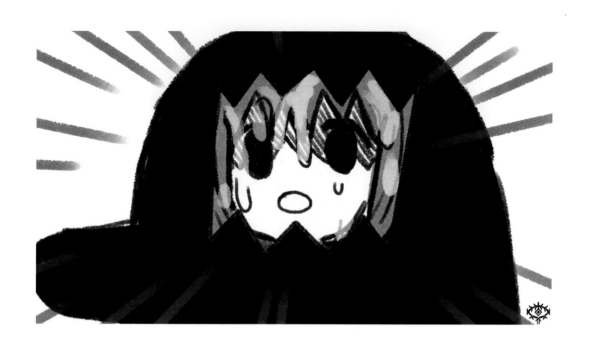

무언가. 이럴 수가

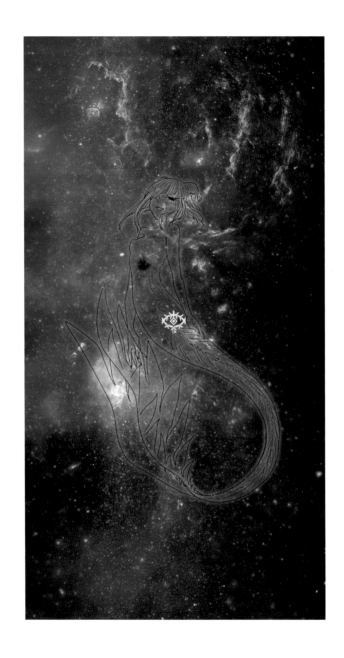

별자리, 황도 12궁, 바다염소자리, Carpricornus

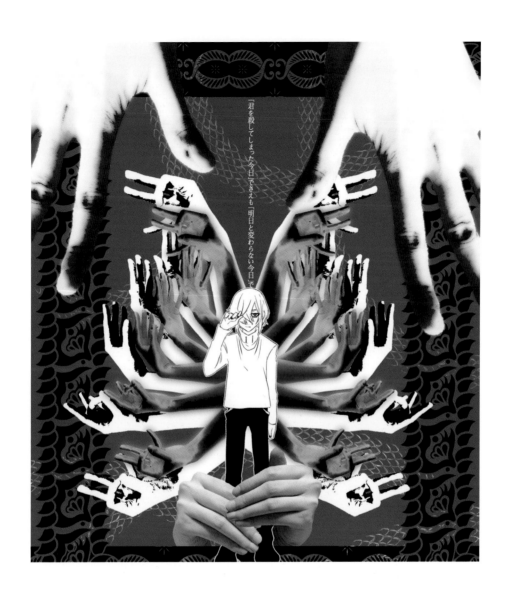

지켜보는 사람

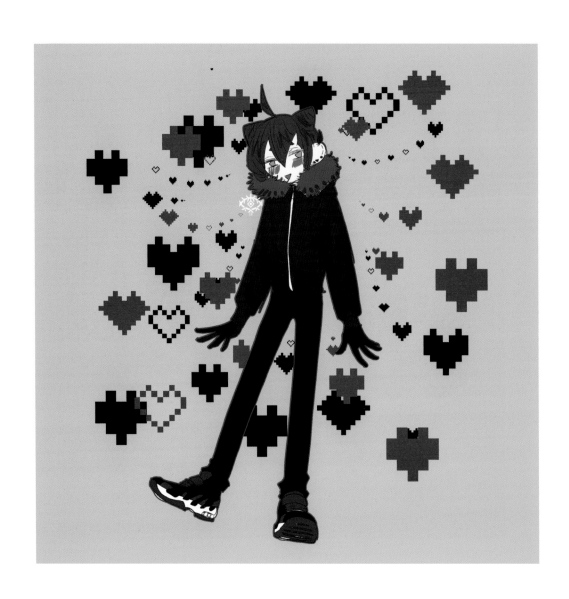

새 신발! 새 옷! 새 장갑!

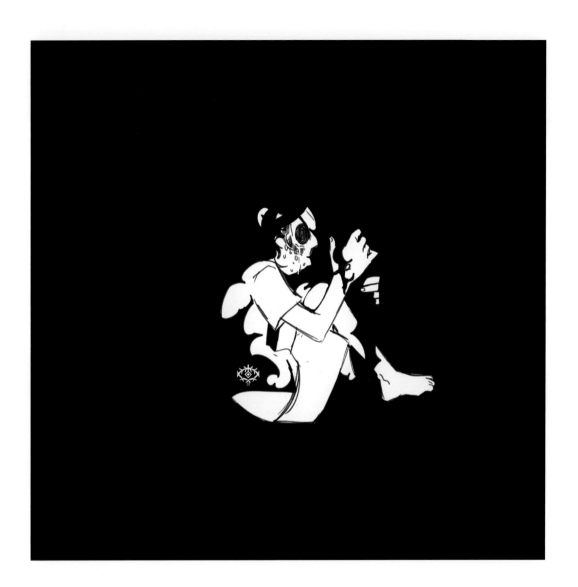

외로움, 심연

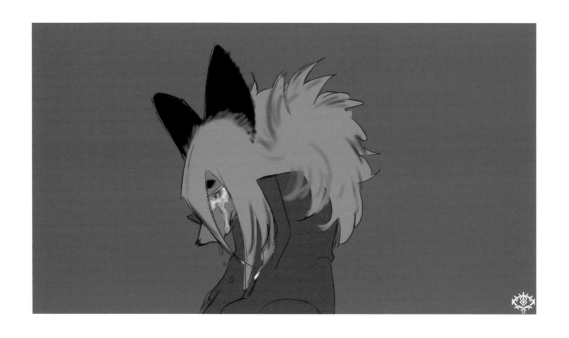

여우, 야상, 터래끼, 자낫(자존감 낮음), 수인, 퍼리(Fury)
*참고: 동물 원형에 가까운 인간화된 종족을 퍼리라고한답니다

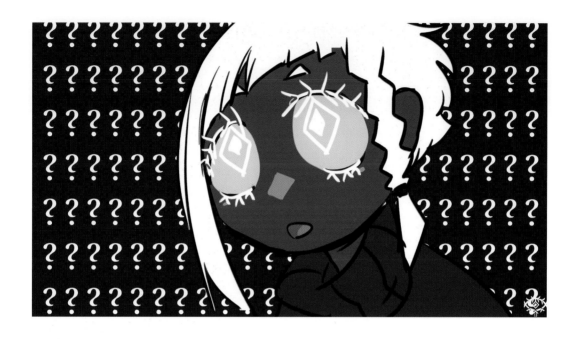

의문, 의문, 의문, 의문, 의문

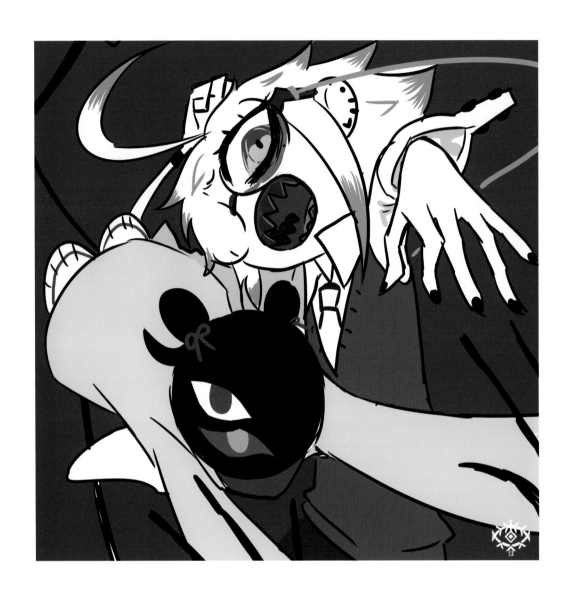

자매, 형제, 콤비네이션

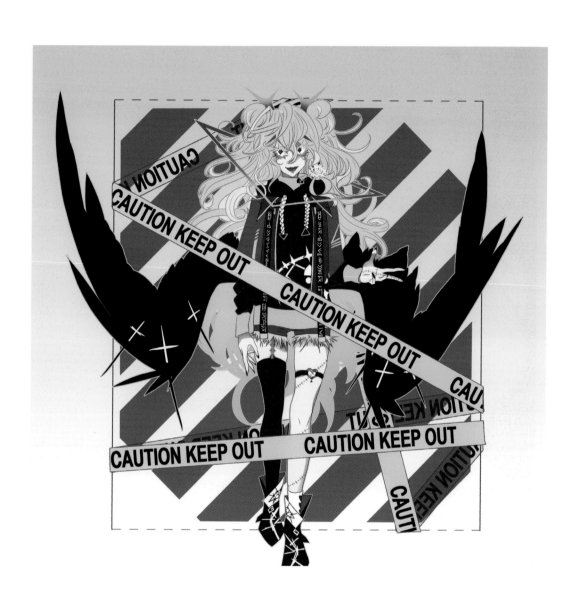

오너 캐릭터. 심연. 모에화. 캐릭터화

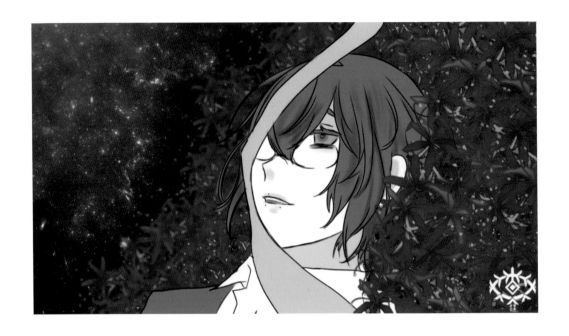

그리움. 사랑. 생각. 꽃밭

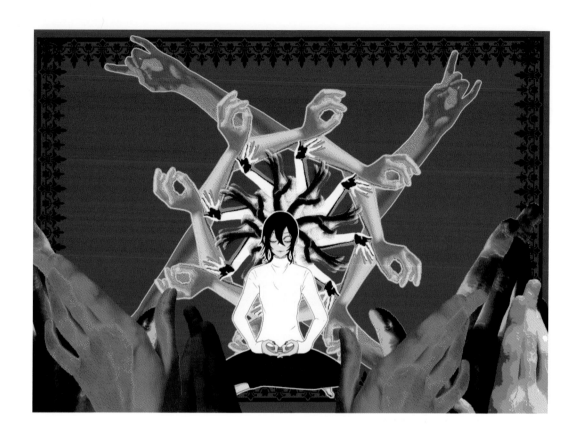

천수관음. 돈가라샨. 뮤직비디오. ATOLS

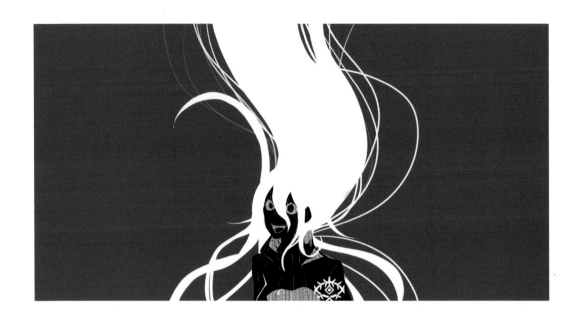

분노, 폭력

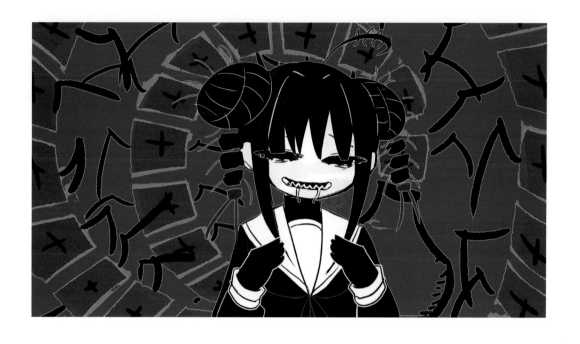

지네, 의인화, 배가고픈

사랑. 즐거움. 기다림

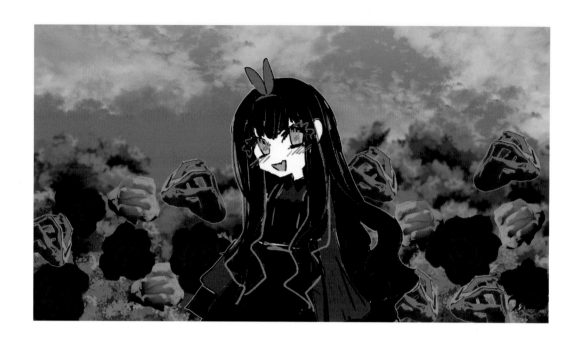

장미, 앨리스, 이상한 나라, 마음

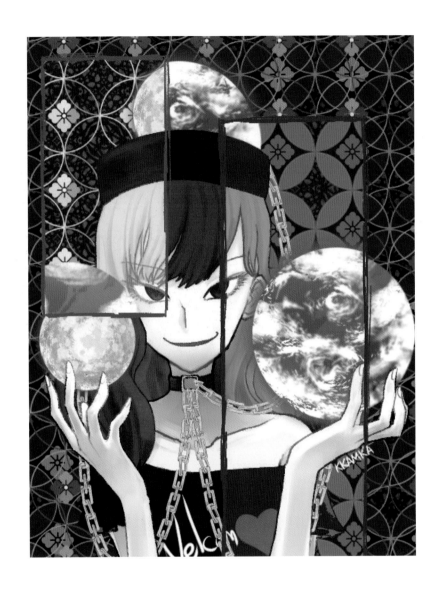

동방 프로젝트(2차 창작)

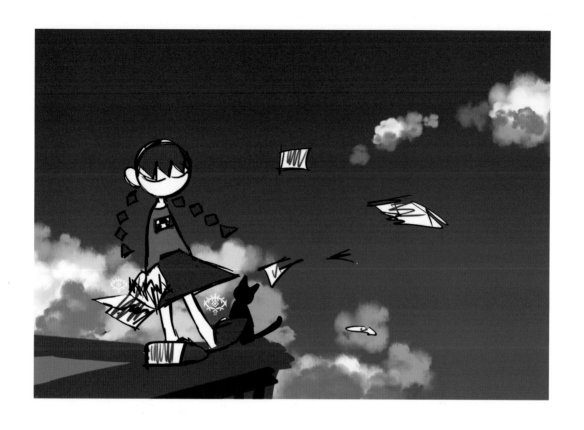

유메닛키(꿈일기, 2차 창작) 마도츠키, 일기장

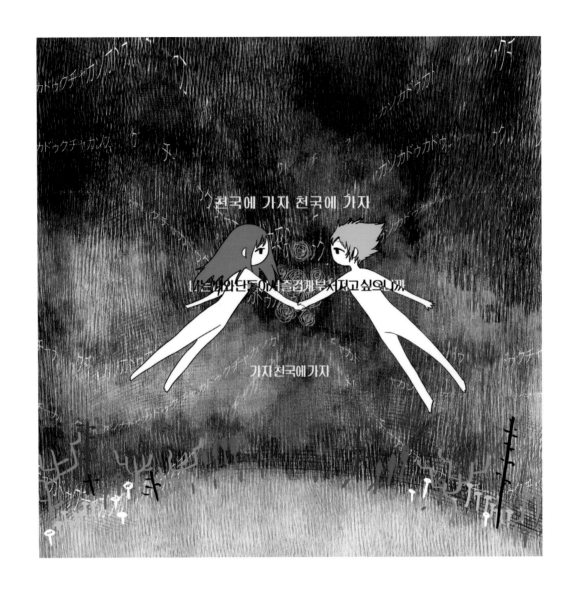

(2차 창작 -노래, 키쿠Op, 하츠네 미쿠) 키쿠Op, 노래, 천국에 가자, 두 사람, 결혼, 사랑

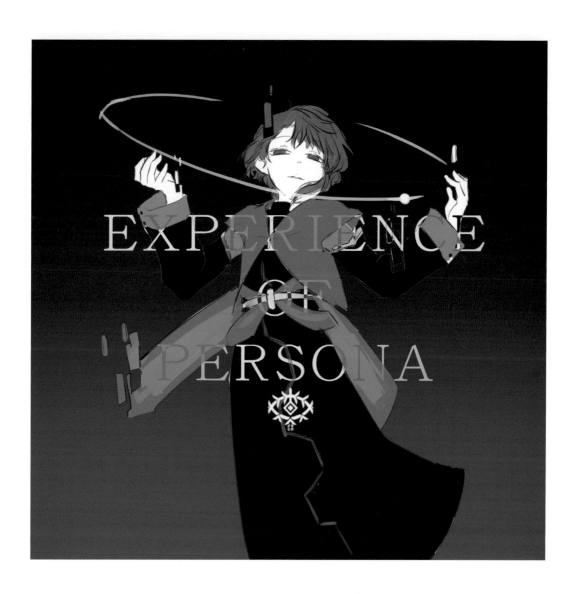

2차 창작 Serial Experiments Lain - Persona Lain, 이와쿠라 레인. 게임

(2차 창작 -게임. 쿠키런)

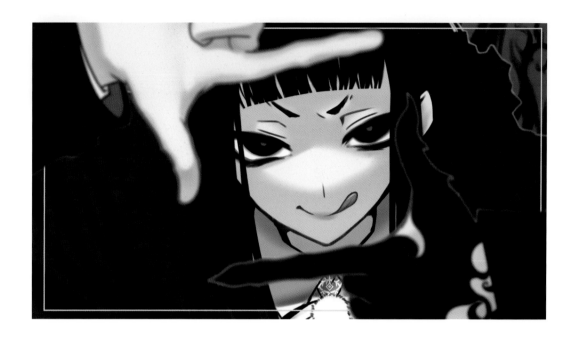

가두기. 액자

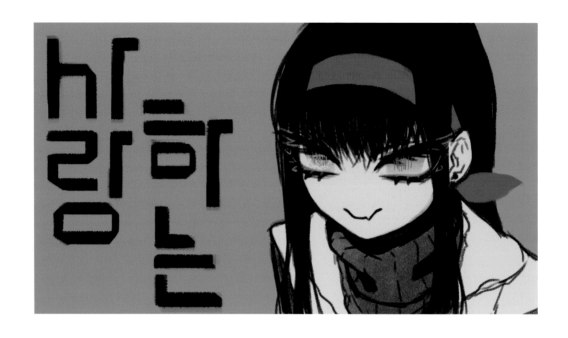

자작캐릭터. 로젠. 사랑하는. 시선

스틱맨. 만남. 친구

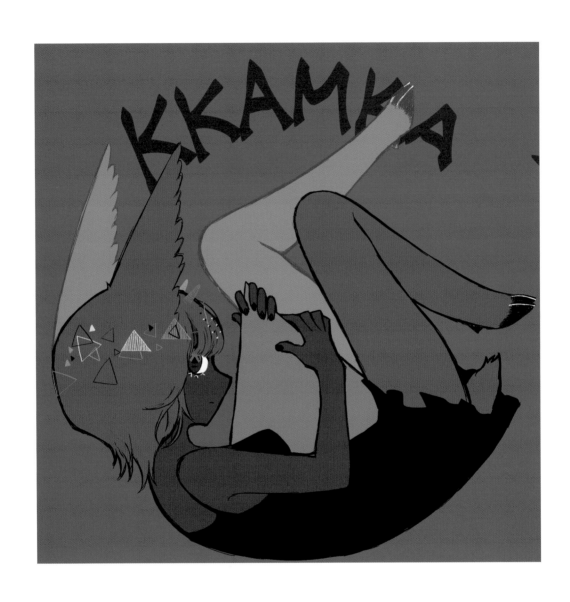

삼각. 수인. 또 다른 나

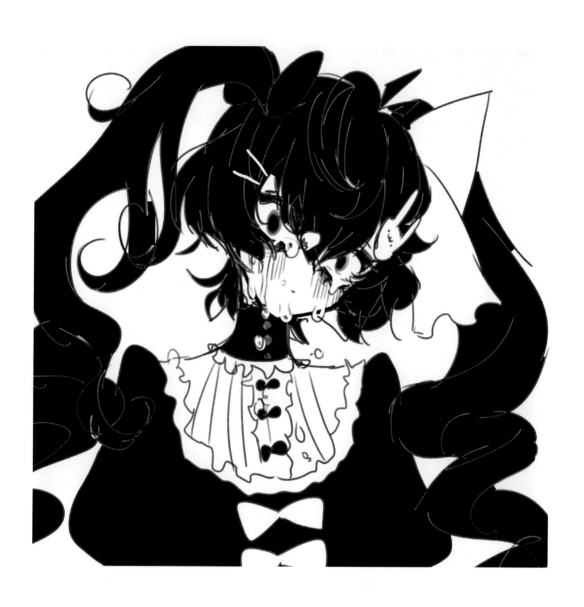

오너 캐릭터. 양갈래. 구불구불. 리본

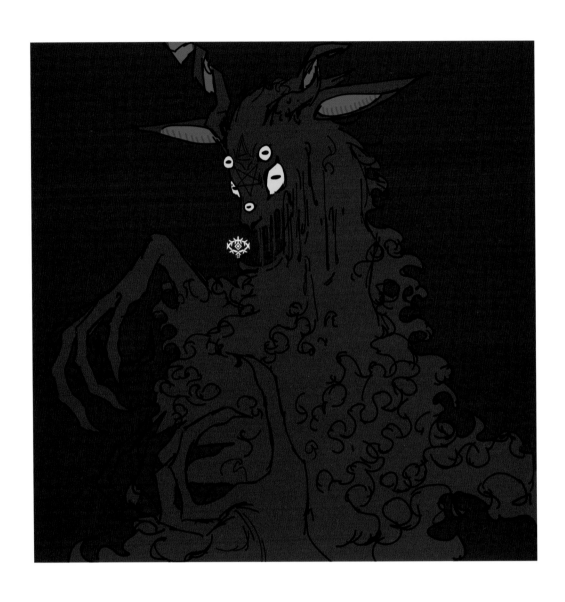

염소, 악마, 오너 캐릭터, 육지, 또 다른 나

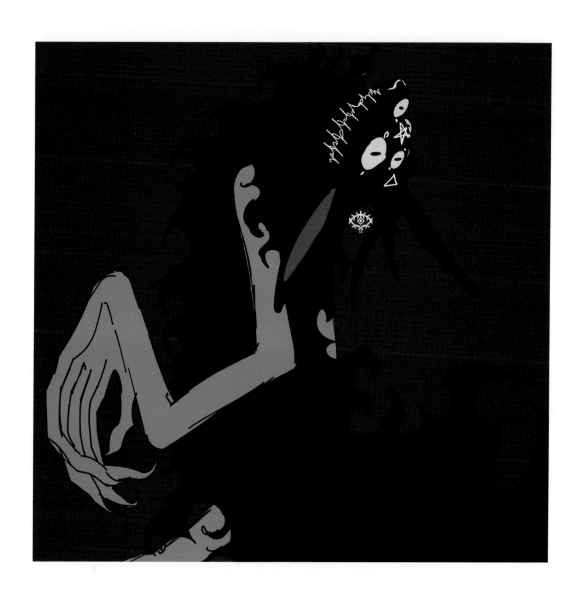

염소. 악마. 오너 캐릭터. 육지. 또 다른 나

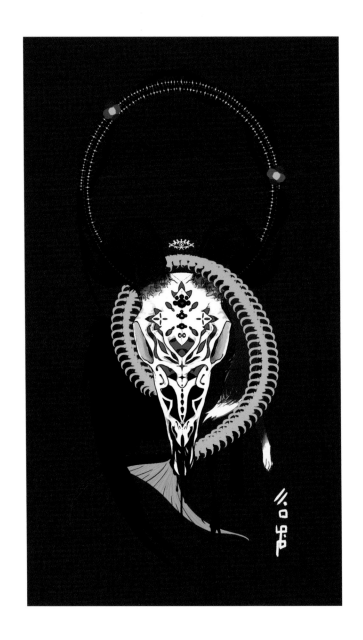

케이스. 나. 투영

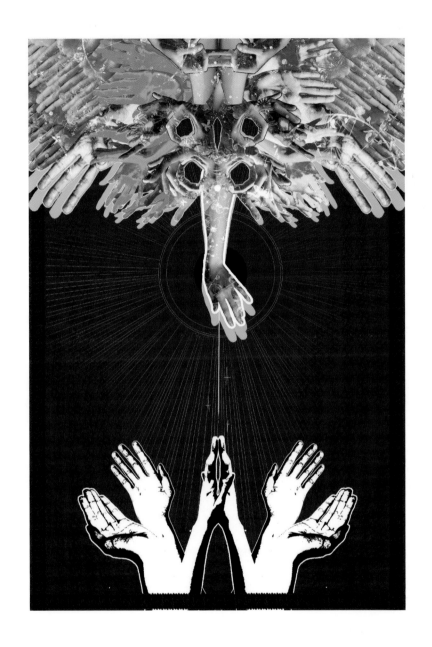

천수관음, 실, 뱀, 기도

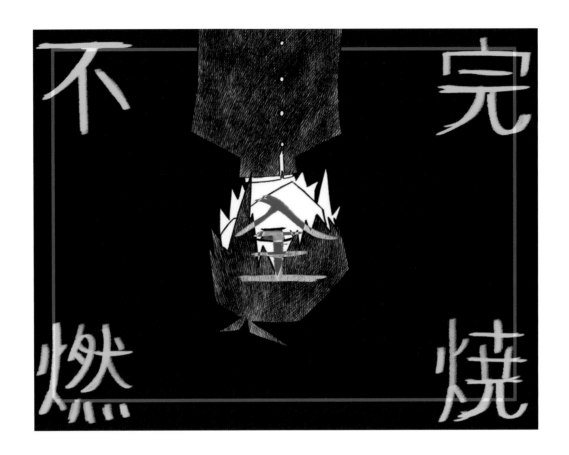

불완전 연소

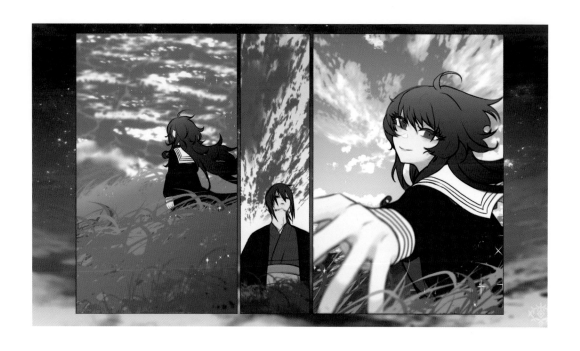

세이, 제4의 벽, 메타

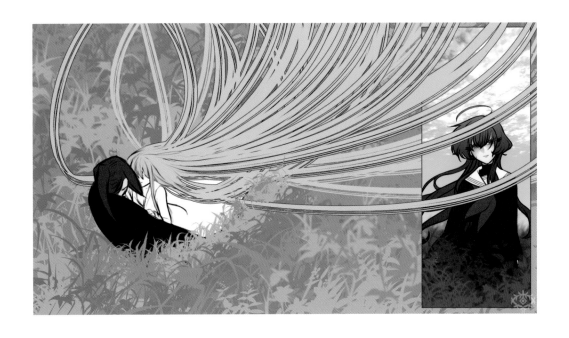

만남. 두 사람. 지켜보는 사람. 메타. 세이

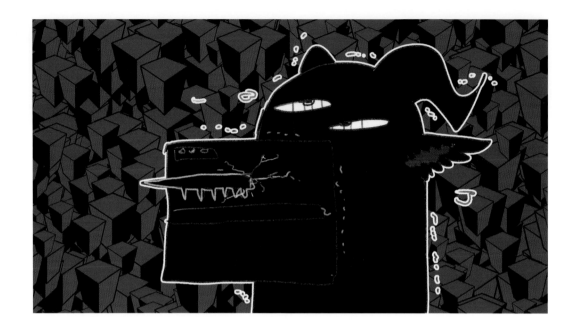

실패. 멀미. 게임

별과 해와 달

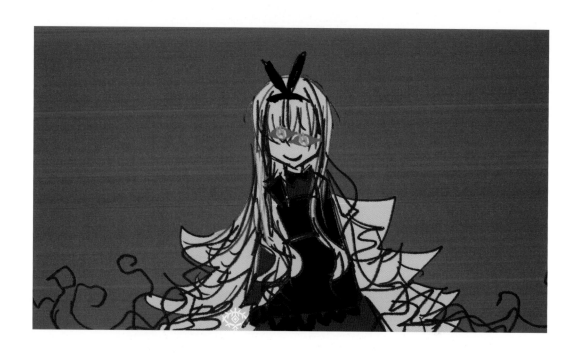

시선, 앨리스, 미소

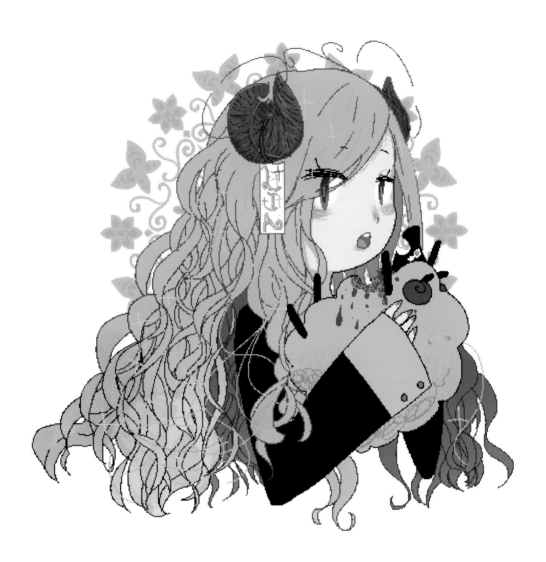

염소자리

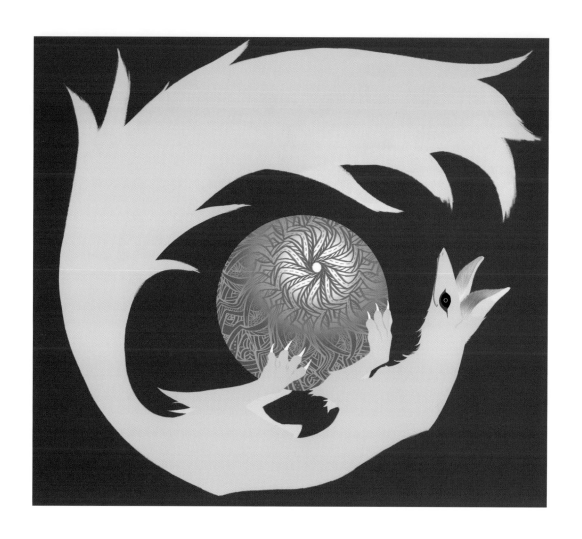

천호, 공놀이

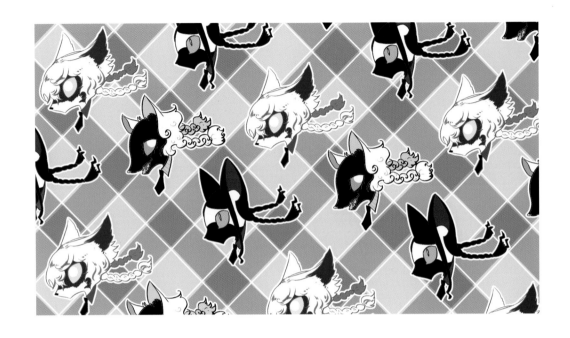

퍼리, 모에화, 수인화, 오너

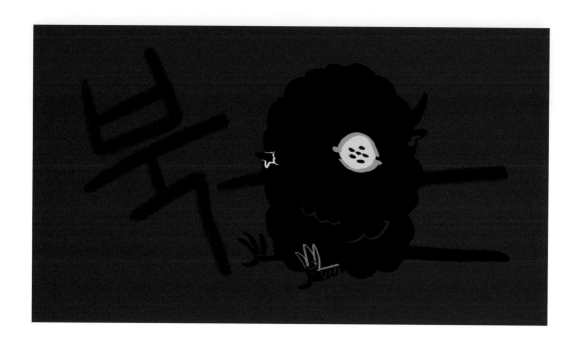

털찐, 오너 캐릭터, 추위

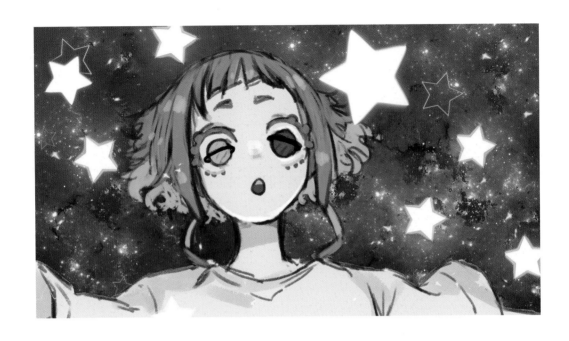

행성, 별, 우주, 인외(인간 외의 존재)

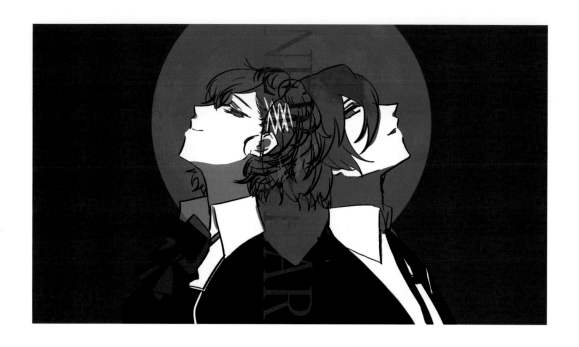

(2차 창작 - 게임, 여신이문록 페르소나 3 포터블) 페르소나, 주인공, 게임, 새해

만화와 애니메이션을
넘나드는 MZ세대
이다혜

1980년대 초~2000년대 초반에 태어난 밀레니얼(Millennials)세대와 1990년대 중반~2000년대 초반에 태어난 Z(Gen Z)세대를 우리는 통칭 MZ(Millennials and Gen Z)세대라 한다.

이제 갓 30대에 접어든 화가 이다혜는 나이로 볼 때도 아주 명확한 MZ세대의 중심에 서 있다. 이들 화가의 전형적인 특징은 디지털 환경에 매우 익숙한 젊은 세대로 매체를 적극적으로 활용한다는 것이다. 그러다 보니 모바일이나 아이패드, 컴퓨터를 선호하며 최신 경향에도 민감하며 대중 매체나 영상문화에 가까운 취미를 가진 그들만의 특징을 반영한다.

MZ세대로서 이런 특징은 그림에서도 쉽게 발견된다. 그러나 이다혜의 그림 속에서는 그녀만의 독특한 개별성이 읽힌다. 그녀는 어린 나이에 캐나다로 유학을 가서 유년 시절을 보냈고, 그러면서 자연스럽게 어린 소녀들이 접하게 되는 감성적인 만화 등 애니메이션을 보게 되었다. 특히 자연 중심 교육에 중점을 둔 그곳에서 종이나 나뭇가지, 꽃, 동물 그림 등을 가까이했다.

그런 것들이 그녀를 예술가로 만들었다. 애니메이션을 전공한 것과 일러스트적인 그림에 직접적인 영향을 미친 사람으로 애니메이션 작가나 만화가 등을 꼽는 이유가 그런 것이다.

특히 일본의 대표적인 공포만화가인 이토 준지와 이누키 카나코, 타카하시 요우스케 등의 주로 공포스러운 괴담 만화나 애니메이션을 접하면서 그녀는 집착증적 취향의 매니아가 되었다. 이다혜는 이렇게 고백했다. "어린 시절부터 그림을 그리지 않으면 너무나 우울했고, 그림을 그리면서 즐겁고 기뻤다." 그림으로 우울을 카타르시스하는 선천적 예술가형 체질을 타고 태어난 것이다. 마치 팀 버튼이 애니메이션을 전공하고 내성적인 성격으로 영화에 몰두하기보다는 혼자 공동묘지에서 지내며, 온종일 TV를 보며 시간을 보내 감독이 된 것처럼 그녀는 하루라도 무엇인가 이미지나 영상을 만지지 않으면 슬펐고 행복하지가 않았다고 했다.

"심한 우울함에 빠져 극단적 생각을 할 때 자그마한 행복을 쥐면 고통도 즐거워져서 그림이 잘 그려진다." 이는 그녀의 간절함과 그리기의 진지함이 어떤 정도인지를 잘 말해 준다. 그녀는 감정의 파도에 잠수하면 이리저리 원초에 가까운 그림이 잔뜩 나온다고도 했고 그러하기에 그림들에는 이렇다 할 뚜렷한 명확한 주제가 없지만, 사실 그때그때의 감정을 끌어 모아 그린 것이라고 했다. 이처럼 이다혜의 예술적 세계는 만화와 애니메이션, 그리고 감정과 현실 사이를 거니는 듯한 몽환적인 영상과 이미지들로 이루어져 있다. 그런 생각이나 그림들은 대상의 캐릭터, 본질적 성격이나 단면을 특징적으로 보여 줘 많은 사람과 소통함으로써 독자들이 단박에 알아차릴 수 있도록 하는 것으로는 만화나 애니메이션이 가장 적절했다.

오타쿠 그림의 장르와 그로테스크하고 유일한 것의 세대에 걸쳐져 있던 이다혜에게는 젊은 세대들이 겪은 것처럼 일본의 문화에 장기간 노출되어 영향을 받고 동시에 영어권 카툰에도 익숙해져 있는 그런 토양에서 성장했다. 게다가 스트레스를 받았을 때 그림을 그리면 스트레스가 해소되고, 우울할 때 그림을 그리면 행복한 감정으로 돌아올 수 있었다. 그녀 작품의 이미지나 특징은 바로 이런 일상적인 감정의 표출이었다. 만화나 스틸 컷에서 볼 수 있듯이 상황의 전개가 상상력으로 돋보이는 성과도 여기에서 비롯된다. 그러하기에 작품이 단순한 것처럼 비추어지지만 극적인 효과도 뚜렷하게 보인다. 다만 그녀 작품을 어떤 하나의 성격이나 개념으로 규정하기 어려울

정도로 이다혜의 작업은 다채롭다.

이는 그녀의 장점이자 단점이기도 하다. 서정적인 바람막이의 풍경들이 있는가 하면, 전형적인 일본 애니메이션의 스틸컷을 옮겨 놓은 듯한 작품들이 눈에 보인다.

이런 다채로운 무대와 배경들의 교차 지점을 주목해 보면 그녀는 즉흥성이 두드러진 작가군에 포함되며 감정선이 즉흥적이다. 초벌 그림 없이 직접적으로 모바일이나 아이패드 컴퓨터로 그린 작업들은 일러스트적이면서 그래픽적이고 그래피티적이고 어떤 기법은 의외로 회화적인 느낌을 유감없이 보여 줄 정도로 섬세하다.

특히 만화 이미지 작품들은 과장이나 극적 상황 등을 볼 수 있듯이 표현이나 전개가 역동적이다. 특히 간결함으로 만화를 복제한 작품들은 급격히 떠오른 팝아트의 로이 리히텐슈타인을 떠올리게 하기도 한다.

그러나 자세히 살펴보면 만화의 이미지와의 차이점도 보인다. 빨강, 노랑, 파랑 삼원색의 빛바랜 색감에서 단청색과 오방색을 아우르는 거기에 흑백 무채색의 색감을 조율해 가며 전통과 현대를 아우르는 작업을 한다는 것은 이다혜의 큰 장점이기도 하다. 회화적이며 만화적이며 푸른 대나무 숲속 호랑이 풍경과 내뿜는 입김에도 무지개 색깔, 원색과 선명한 단청 빛깔들은 이다혜의 작품에서 각별하게 포착되는 놀라운 디자인 감각이다.

그것도 일정한 경향에 갇히지 않고 세계 주요 디자인의 패턴이나 스타일들이 통일성 있게 원형을 유지하며 독창성을 가진다는 점은 매우 인상적이다. 그것은 아마도 어머니에게 직간접적으로 영향받은 문화적 DNA일 것으로 보이기도 하는데 어쨌든 대나무 숲속의 호랑이와 아름다운 여인의 이미지, 그 색감과 소재와 해학적인 형태, 같은 그림의 다양한 워홀적인 기법의 버전이 작품으로 등장하는 것은 흥미롭다. 또한, 그 표현 범위도 방대하다. 한국의 전통 문양을 시작으로 중국은 물론 일본 몽골 티베트, 중동의 이슬람 문양까지 그 범위의 광대함에 경탄한다.

3대 종교인 불교의 만다라, 가톨릭을 포함한 전통 문양과 이슬람의 문양도 모두 원을 중심으로

한 일정한 디자인을 유지하고 있다는 것은 예사롭지 않다.

이다혜는 천의 표정으로, 천의 얼굴을 넘나드는 패턴으로 인간의 감정을 시각화하는 MZ세대의 작가로 기대된다. 이것을 나는 이다혜의 풍부한 가능성과 다양성이며 MZ세대 최고의 장점이라고 본다.

이다혜는 애니메이션을 공부하면서 우리 아이들과 놀아 줄 한국 전통의 캐릭터들이 너무 서구화되어 있다는 데 유감을 표시한다. 그래서 민족적 캐릭터로 전통 문양과 거부하지 않는 공통적인 문양으로 캐릭터를 만들어, 영상 매체를 통해 새로운 한류 문화를 전파하고 싶다는 야심 찬 의욕을 드러내고 있다. 그녀의 내면과 감성 속에 대중 매체를 가장 보편적이고 한국적인 감성과 기술로 담아냄으로써 이다혜만의 특징과 전형을 보여 줄 것으로 기대한다. 이미 그녀는 누구나 쉽게 볼 수 있는 캐릭터를 유머러스하게 표현하고 위트와 독창성으로 스토리에 맞춰 캐릭터를 짜낼 재능과 아이디어를 지닌, 재능 있는 아트테이너다.

아마도 그것이 코리안의 k-대중문화(popular culture)와 미술(fine art)이 합쳐 만들어지는 k-아트 컬처의 현 주소다. 이다혜의 그래피티적인 페인팅, 그래픽, 설치, 디자인 애니메이션 그 천부적인 감성과 다양성이 찬란하게 빛나길 기대한다.

"예술가라면 사물을 새롭게, 이상하게 바라볼 것을 언제나 기억하라." 팀 버튼의 이 명언을 이다혜는 이미 충실하게 따르고 있는 것으로 보인다.

김종근(미술평론가)

Lee, Da-hye; Generation

MZ that crosses

cartoon and animation

The Millennials born in the early 1980s to early 2000s, and Generation Z born in the mid-1990s to early 2000s are collectively referred to as Generation MZ or Gen MZ. The artist Lee Da-hye, who has just entered her 30s, stands at the center of the MZ generation. The typical characteristic of MZ artists is that they are very accustomed to the digital environment, and actively utilize media. While enjoying mass media and video culture, they further use mobile, iPad, and computer for art. Also they are sensitive to new trends. This characteristic of the MZ generation can be easily found in the Lee Da-hye's paintings. Lee's paintings, however, express her own unique individuality. As she went to Canada to study at a young age and spent her childhood, the abundance of cartoons and animations that young girls naturally encounter has inspired her art. Where the focus of education in Canada was placed on nature, she drew close to the drawings of trees, branches, flowers, and animals. Without doubt, she has been under the major influence of illustration paintings and cartoonists,

enriching her life for art. In particular, Lee became obsessed with the cartoon and animation of horror ghost stories created by the leading Japanese horror cartoonists Junji Ito, Kanako Inuki, and Yousuke Takahashi. The young artist once said that"ever since I was a child, if I didn't draw, I was very depressed. When I drew, I was happy and joyful."As such, she purifies her soul through paintings, and this is a sign she is a born artist. This is just like Timothy Walter Burton, an American film director. Burton who majored in animation was an introspective person found pleasure in artwork, drawing and watching TV and movies all day and finally became a director. Like him, Lee said she was upset and wasn't happy If she did not watch an image or video even for a single day. "When I am depressed enough to sink into the abyss, I want to die as much as I can. But if I enjoy the pain of wanting to live, I can draw well." These words show how earnest and serious she is for her paintings. She also said that when she dives into the waves of emotion, she works on a lot of instinct drawings. Although her painting does not have a distinct and clear subject, it reveals emotions gathered from moment to moment. In this way, Lee's art world intersects dreamlike images and images that go back and forth between cartoons and animations, and between fantasy and reality. To capture essential characteristics, or cross-section of the subject, she relied on cartoons or animations, a medium that is easy to communicate and easily recognized by viewers. Influenced by long-term exposure to Japanese culture, she grew up on soil familiar with the genre of otaku paintings and western cartoons. When she was stressed out, drawing relieved her stress, and when she was depressed, drawing brought back happy emotions. Lee's paintings are, in a way, the expression of emotions she are faced with every day. As can be seen in the cartoons

and still cuts, the development of her story stands out with imagination. Although her work appears to be simple, the dramatic effect is also clearly visible. However, her work is so diverse that it is difficult to define her work as a single character or concept. That is both her strengths and weaknesses. There are lyrical windshield cityscapes in her paintings, and there are also many other images that seem to have been taken from still cuts of typical Japanese animation. Considering the intersection of these changes and backgrounds, she seems a painter with outstanding improvisation. Her works drawn directly with a mobile or iPad computer are illustrative, graphic, and some techniques are surprisingly delicate enough to show a pictorial feeling. Also, her cartoon works are dynamic in expression and development, as can be seen in exaggerated or dramatic situations. In particular, with their brevity, the works that reproduced the comics even remind us of Roy Lichtenstein, an American pop artist whose work defined the premise of pop art through parody.

However, if we look closely at her works, we also see the differences from other cartoon images. Lee's works seem to be the great originality of her own; encompassing tradition and modernity; embracing the faded colors of the three primary colors of red, yellow, and blue, to the monochromatic and five colors; harmonizing the black and white achromatic colors. For instance, the pictorial and cartoonish landscape of a tiger in a green bamboo forest and the colors of rainbows, primary colors and vivid monochromatic colors are striking design sensibility that is captured in Lee Da-hye's works. Her works are also very impressive, in that the patterns and styles of the world's major designs maintain their originality without being confined to a certain trend. It is probably contributable to the cultural DNA that was directly

or indirectly influenced by her mother. Anyway, it is interesting to see the image of a tiger in the bamboo forest and a beautiful woman, its colors, materials and humorous forms, and various Andy Warhol-style versions of the same painting. Also, the range of expression is wide and dynamic. Starting with the traditional patterns of Korea, as well as China, Japan, Mongolia, Tibet, and the Islamic patterns of the Middle East, the vastness of the range is unusual. It is also noteworthy that the mandala of Buddhism, the three major religions, traditional patterns including Catholicism, and Islamic patterns all maintain a certain design around a circle. Lee Da-hye is becoming a promising artist of the MZ generation who visualizes human emotions with a thousand expressions and patterns that depict a thousand faces. I see this as the rich potential and diversity of Lee Da-hye, and the greatest strength of the MZ generation. While studying animation, Lee came to realize that the characters for children of Korean tradition are too westernized. This led her to become more ambitious to spread the new Korean Wave culture through video media by creating characters with traditional yet universal patterns. There is no doubt that she will show Lee Da-hye's unique pattern with her sensibility, the most universal and Korean technique. Already, she is a talented artist with an idea of humorously expressing easily visible characters, and of creating stories with wit and originality. Perhaps that is the current state of K-art culture created by the merging of Korean K-pop culture and fine art.

My hope is that Lee's innate sensibility and diversity in graffiti-like painting, graphic, installation, and design animation will be in full bloom. This quote from Tim Burton "As an artist, always remember to look at things in a new, strange way is already followed by Lee Da-hye.

<div align="right">Kim Chong Geun (art critic)</div>

8살부터 29살까지
LEE, DAHYE MY PAINTING

1판 1쇄 인쇄 | 2022년 3월 27일
1판 1쇄 발행 | 2022년 4월 3일

지 은 이 | 이다혜
펴 낸 이 | 천봉재
펴 낸 곳 | 일송북

주 소 | 서울시 성북구 성북로 4길 27-19(2층)
전 화 | 02-2299-1290~1
팩 스 | 02-2299-1292
이 메 일 | minato3@hanmail.net
홈페이지 | www.ilsongbook.com
등 록 | 1998. 8. 13(제 303-3030000251002006000049호)

ⓒ이다혜 2023
ISBN 978-89-5732-307-6(07650)
값 26,000원